U0044602

Rodrigo Hernández Chacón

百科全書

人像模型

模型製作技法

國際版出版商：AMMO of Mig Jiménez S.L.

最初構思：Mig Jiménez

財務經理：Carlos Cuesta

統籌：Sara Pagola

編輯部經理：Diego Quijano

編輯部統籌：Iñaki Cantalapiedra

總編輯：Rodrigo Hernández Chacón

文字、繪畫和攝影：Rodrigo Hernández Chacón, Krzysztof Kobalczyk, Roman Gruba, Rubén Martínez Arribas、Dimitry Fesechko and David Arroba

美術經理：Antonio Alonso

封面設計：Antonio Alonso

排版和平面設計：Jorge Porto

翻譯：César Oliva

英文文字：Iain Hamilton

致謝：書中展示之作品大多出自Javier Hernández Calvin的收藏，由衷感謝他的支持與合作，使該百科全書大作得以問世

中文版翻譯：統一數位翻譯

中文版發行：小人物文創有限公司

發行人：魏安宏

地址：320桃園市中壢區五權里25鄰五族二街152號6樓

電話：（03）4926653

經銷代理：白象文化事業有限公司

地址：401台中市東區和平街228巷44號（經銷部）

購書專線：（04）22208589

傳真：（04）22208505

印刷：基盛印刷工場

初版一刷：2020年4月

定價：850元

ISBN：978-986-98883-0-1

國家圖書館出版品預行編目資料

人像模型百科全書：模型製作技法／AMMO of Mig Jiménez S.L. 著. --初版.-桃園市：小人物文創，2020.4

面；　公分

ISBN 978-986-98883-0-1（平裝）

1. 模型 2. 工藝美術

999　　　　　　　　　　　　109002551

中華民國台灣正體中文版．版權所有©2020小人物文創有限公司

© 2019 AMMO of Mig Jimenez S. L.版權所有。未經出版商書面許可，不得將本書中的任何內容以任何形式翻印或轉載，或以任何方式（電子或機械、現有或未來技術）複印、錄音，或用於任何資訊儲存、檢索系統中。

Copyright © 2019by AMMO of Mig Jimenez S. L.

All rights reserved. No part of this book may be reproduced by any means whatsoever without written permission from the publisher. The Republic of China edition Copyright © 2020 by MiniMan Online Cultural and Creative Co.,Ltd.

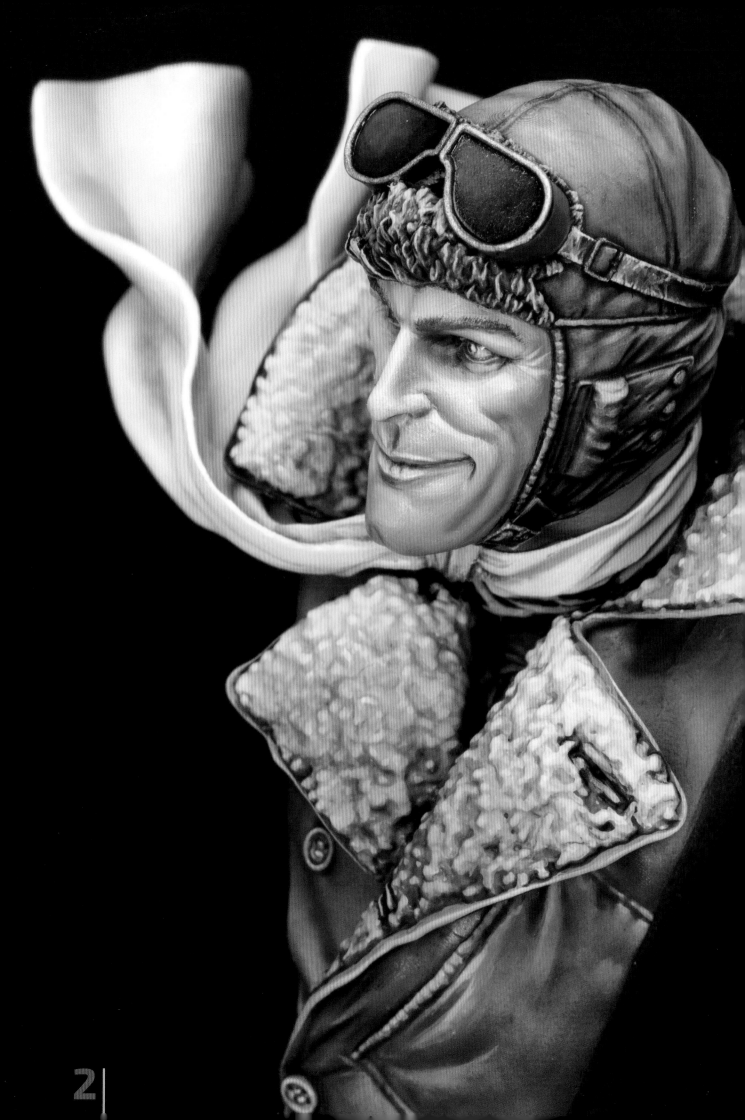

序言

我希望您能停下來思考幾秒，昨天從早上起床到睡前您接觸到了幾張圖像，也許您會想到貼在臥室牆上每晚陪伴您的海報或圖片，或是您兒子在麥片盒圖片上的彩色塗鴉，抑或是素淨灰色咖啡盒上的圖案，或許您記得的是報紙開頭的圖片、上班路上沿途的廣告看板，或指示停車場位置的交通號誌，如果您繼續這項練習，很快地您會發現我們在一天當中看到的圖片有上百張，這些圖片是人們用來傳達某項非常明確的訊息，您注意到的圖片具有喚起情感或訴說故事等藝術性目的、廣告看板試著說服您購買某個東西，而交通號誌則傳達與交通規則有關的客觀資訊，雖然每一張圖片都是獨一無二的存在，但它們卻共用同一種語言：視覺語言，和所有語言一樣，視覺語言具有一系列的元素，我們不僅可以用來傳遞訊息，還能用來接收和詮釋訊息，運用的色彩組合、特殊形狀的外觀以及某種質感和構圖；一起使用時，這些所有元素組成了特定訊息，就算僅更動其中一項元素，傳達的訊息也將有所不同。

微縮模型圖使用相同的語言，無論我們是否有意識這麼做，人像模型畫師結合色彩、質感、構圖、光影和形狀等所有元素創造人物、賦予場景生命力以及訴說小故事。

本百科第一冊專門用來介紹這些元素的基礎原則，但我們不會使用枯燥的理論性術語，以紙上談兵的方式進行，而是透過實作範例搭配生動的照片說明每一個理論，以具體且實際的製作方式解釋全部的概念，本書作者準備了所有素材，努力將構思化為實作技巧和工序，讓所有人都能輕鬆瞭解視覺語言的奧秘，身為讀者，您將能學習並瞭解所有元素，不僅以微縮模型畫師的身分，更是以觀察者角色妥善運用這些元素，看完本冊時，您將能更懂得欣賞其他微縮模型師的作品，或許最重要的是，您能更甚以往地享受我們的愛好。

我們很開心能為您介紹一群才華洋溢的作者，特別挑選他們是因為其專業技能與本書探討和展示的主題相呼應，本百科首位作者與統籌簡短介紹了應用在微縮模型上最基礎的光影原則，接著繼續說明最常見的頂部光處理方式，又稱為天頂（zenithal）光。

富有創新精神的波蘭畫師Krzysztof Kobalczyk利用想像光源突顯人像模型上最重要的元素和營造特定的氛圍等方式，研究投射在3D物體上的光影表現，本章將教您如何使用灰色調搭配強烈的明暗對比和聚焦光影處理方式進行色彩組合。

Roman Gruba講解了一種令人讚嘆的光影特效，即人像模型受物體和微縮模型上的實際物品或場景外的想像元素所影響，如燈火、火炬或附近的緊急照明，這種光影處理方式類型被稱為OSL（物體光源）效果，並以在夜晚中被營火照亮的戰士女王Boudica半身像為例。

另一位hobby Rubén Martínez大師向我們展示如何利用投影繪製人像模型，這是另一種能為人像模型增添極具戲劇性樣貌的光影特效類型，這些特效逐漸受到歡迎，在模型展和競賽中也出現越來越多的範本。

天才微縮模型師Dmitry Fesechko說明了繪製微縮模型時，色彩明度（colour value）的重要性，以及如何運用色彩的特質將觀看者目光放在希望的焦點上，這是與繪製人像模型最相關的觀點與考量點之一，可惜之前並未好好說明，幸運的是，俄羅斯大師將以此照明篇章指導我們。

David Arroba在色彩特性的範圍內說明飽和度與使用調和色調組合的重要性，David和前面的作者一樣，透過一步又一步的實作篇章讓我們瞭解他在做什麼以及做的方式。

我會說明應用在微縮模型繪製藝術中的其他元素，如形狀和質感，集結這些所有概念與教程，一本條理分明且前後連貫的實用指南就此誕生，　您可以將所有的技術資源添加到已建立的技能庫中，以便在繪製過程中擴展可用的可能性。

Rodrigo H Chacón

色彩、形狀與光影

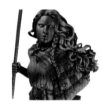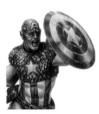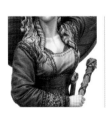

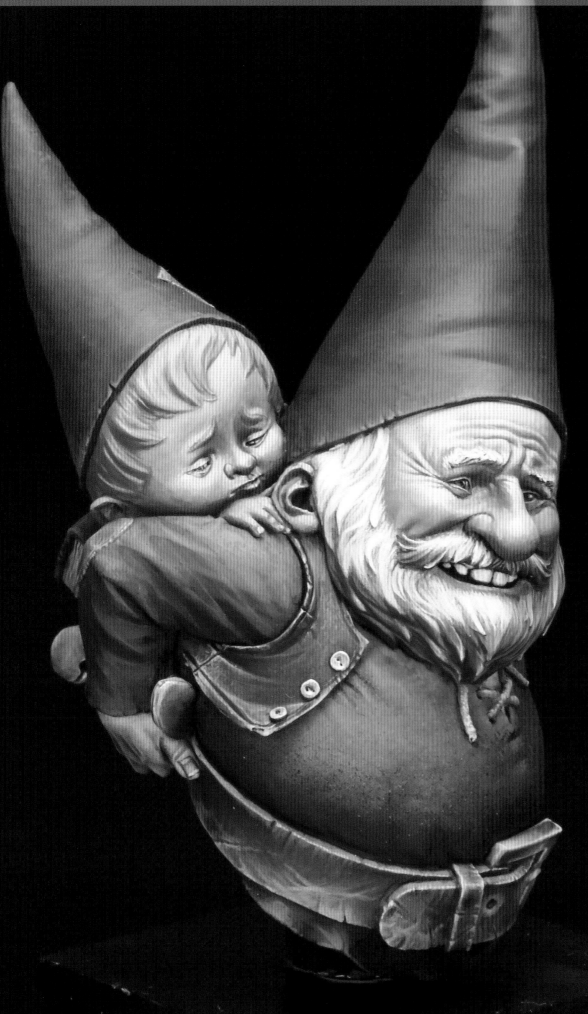

1.-

光影運用

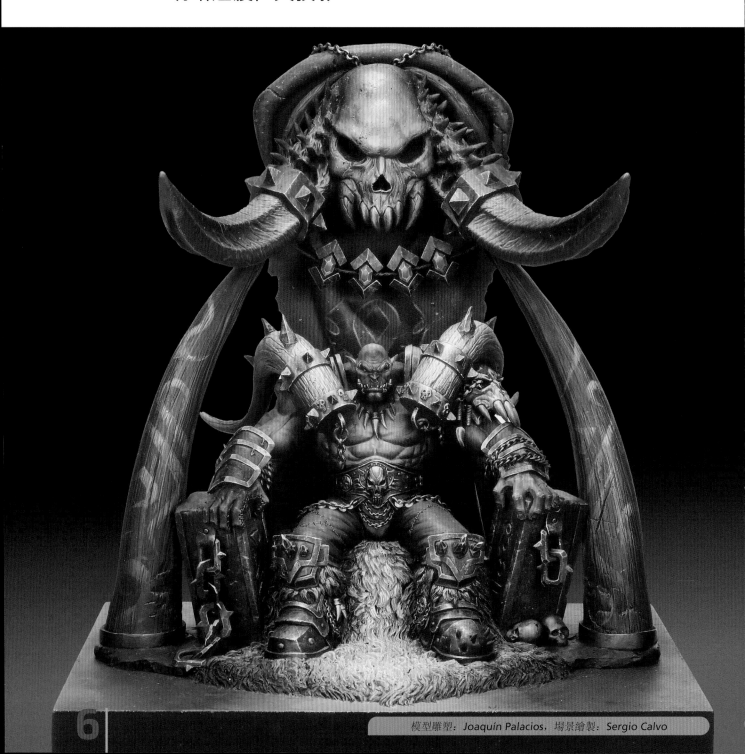

模型雕塑：Joaquín Palacios，場景繪製：Sergio Calvo

光影理論介紹

對光影理論有基礎的瞭解是繪製微縮模型中一個不可或缺的部分，我們將繼續透過本百科說明人像模型的光影處理方式，在本章節中，我們會深入探討一些基礎概念，讓您能更加瞭解如何分析人像模型上的光影表現。

我們以微縮模型是一個具有特定物理空間主體的概念作為起始點，給觀看者一個立體的印象，瞭解立體感由3D形狀構成，而3D形狀是由寬度、深度和高度所組成，若要感受立體感，必須以光源照射塑造形狀以及突顯模型的細節與外形。

您也必須牢記我們描繪的是不同比例的實存事物，特別是縮小的物品，所以實際雕塑外形的並不是自然光源或真實光源，而是從原本大小縮減的想像現實光源。

我們運用光影的方式將重新定義模型，同時也提供以不同意義傳達不同環境感受的機會，範圍涵蓋最寧靜平和到最神祕或最戲劇性的環境都有，想像光源的位置將決定模型的光影表現。

1. 如果把人像模型放在凌晨十二點的灰暗自然環境中，我們必須想像以位在與模型相對的頂部或天頂位置的光源照亮人像模型

2. 對於此人像模型，畫師**Alex Cortina**選擇的光影處理方式能突顯模型上不同環境元素的質感和色彩。

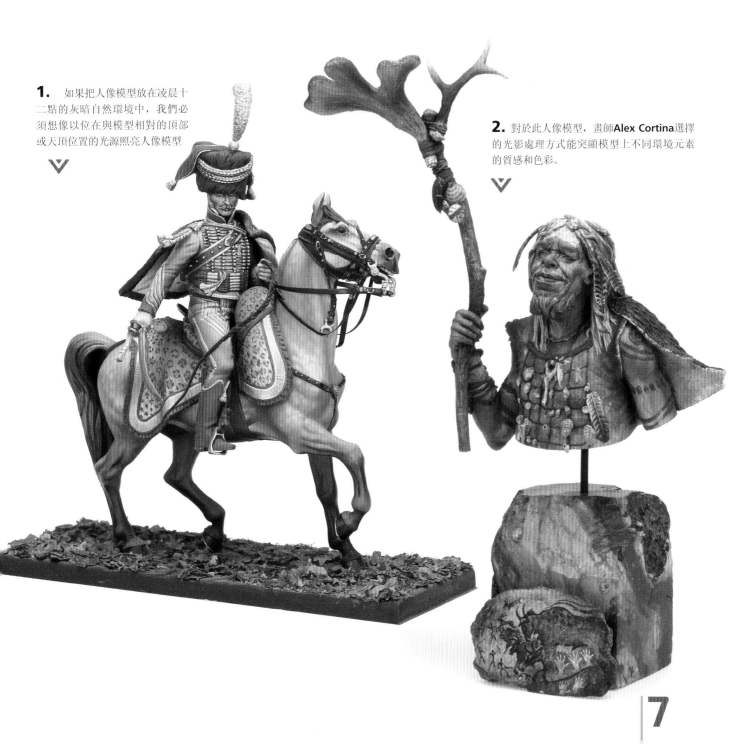

3. **Enrique Velasco**將該題材設定為人像模型在隧道中以手持火炬照亮四周；為了精確描繪此景象，較低的橫向光源能為場景帶來戲劇化效果。

4. 當目的為定義不同的素材、元素和服裝，應運用柔和且幾乎察覺不到的光影來表現，同時也要明確定義細節，如畫師**Gustavo Gil**在**John III Sobiesky**騎馬人像模型上的作法。

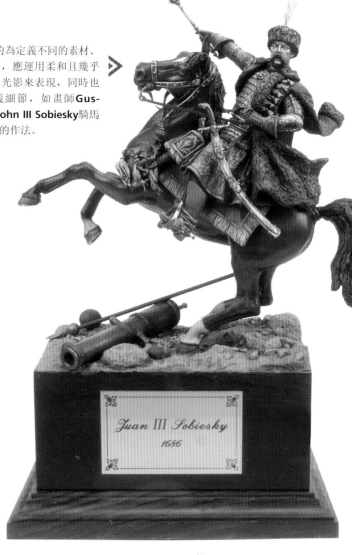

5. 有時候人像模型攜帶的物品或在周遭的其他物品即光源自身，**Luis Gómez Pradal**打造了光劍帶來的反光效果，以熟練的技術完善人像模型的整體光影表現。

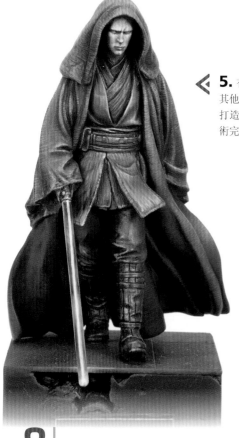

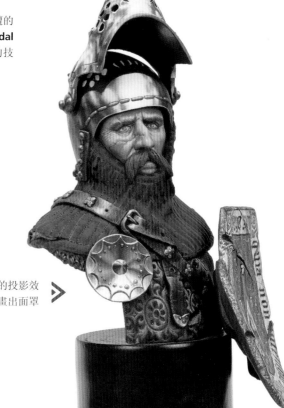

6. 有些畫師甚至大膽運用不同的投影效果，在該範例中，**Kirill Kanaev**畫出面罩投射在頭盔上的陰影。

取決於光線方向的基礎光影處理方式

下面我們將為您介紹可用於人像微縮模型繪製的基礎光影處理方式指南，不同的光源位置產生不同的選項（一個主要光源和另一個聚焦加強光或補光）：

◀ 正面光

正面光使立體感平面化，把凸起的細節縮到最小，同時拉寬人像模型，適用於希望柔化質感和掩蓋瑕疵的情況，此光影處理方式大量運用在時尚和藝術照中，目的是消除皺紋，這種方式也同樣用在科學和描述類照片上。

天頂光或頂部光

此光影風格能加強微縮模型的立體感、特色和細節，這是最常用於微縮模型繪製的處理方式，能加強並突顯模型的外形

◀ 右側光　無補光

此打光方式適用於表現室內環境，如洞穴或地下室，一般來說，光線來自火炬、燈或人造光，因為沒有投射的補光，所以看不到人像模型陰影側的細節，此光影處理方式不僅能強調質感，還可以加深輪廓。

左側光加上補光

橫向光加上次要補充光源。以主要的橫向聚焦光搭配位於反方向的柔和補光，突顯明暗兩側的細節。

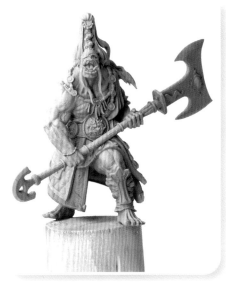

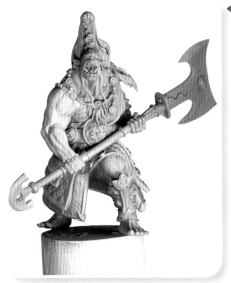

◀ 底部光。光線來自下方

此光影處理方式營造出相當戲劇化的效果，非常適用於某些題材和類型，把想像光源放在下方，由下而上照亮人像模型。

與水平面和垂直面呈現45度的光源加上補光

主要光源與水平面和垂直面呈現45度，補光與水平面呈現45度朝右側方向。主要光源設定在與水平面和垂直面呈現45度的位置，補光設定在與水平面呈現45度的朝右位置。

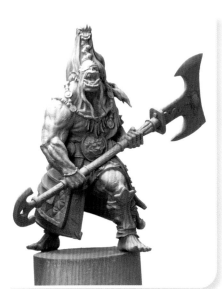

明暗對比

另一個要考慮的觀點是應用在人像模型上的明暗對比，由最亮和最暗之間的不同決定對比程度，如果極亮點和極暗點之間的差異很小，呈現的是低明度對比（LOW ILLUMINATION CONTRAST），給人一種放鬆或平順的感受，另一方面，應用高明度對比（HIGH ILLUMINATION CONTRAST）將產生更具戲劇性的氛圍，給觀看者一種焦躁不安或激動澎湃的感受。

7. 四散的天頂照明且無過度的明暗對比，創造出非常寫實的人像，帶給人平靜的感受，該軍人模型由**Sang-Eon Lee**所繪。

8. 反之，這裡展現的高度明暗對比讓**David Arroba**能為人像模型營造顯著的戲劇化氛圍。

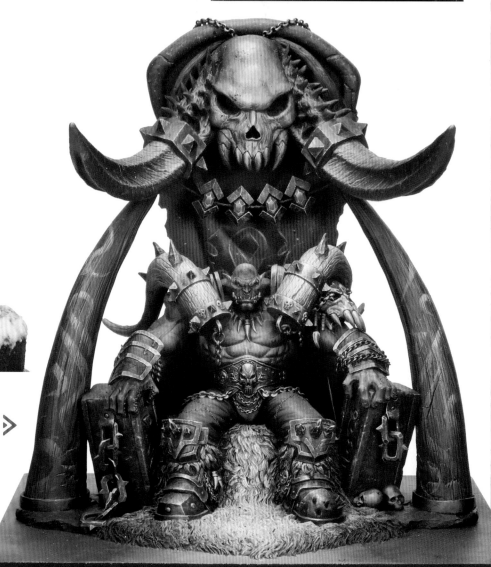

9. 優秀畫師**Sergio Calvo**在微縮模型上創造高度的明暗對比，並且以暖色突顯冷色，賦予該人像模型深刻形象。

1.1./ **天頂光** *By Rodrigo Hernández Chacón*

在思考不同的光影比例以及其如何影響人像模型時，可根據光線的方向進行分類，在此分類中，對於繪製微縮模型來說，最重要的光影處理方式是頂部光或天頂光，來自上邊的光線彷彿有一盞聚光燈在人像模型上方，仿造來自頂頭的中午陽光，此類光影對我們的眼睛來說最貼近現實，是我們最習慣的光影類型，我們的感知受環境影響，所以當太陽從上方照亮周遭的一切時，我們很有可能將此視為最自然的光影類型，因此，從上方照亮球狀物，最大光點顯現於頂部，視為凸狀，反之，最暗區域位於頂部，則被視為凹狀，這是文藝復興時期的畫家採用的光影類型。

讓我們看看此光影類型如何表現在微縮模型上以及我們如何以最妥善的方式運用之，為此，我們將繪製一座90公釐在格倫瓦爾德戰役（Battle of Grunwald），又稱為第一次坦能堡大戰（The First Battle of Tannenberg），中戰鬥的條頓騎士（Teutonic knight）人像模型，由Soldiers所製作。

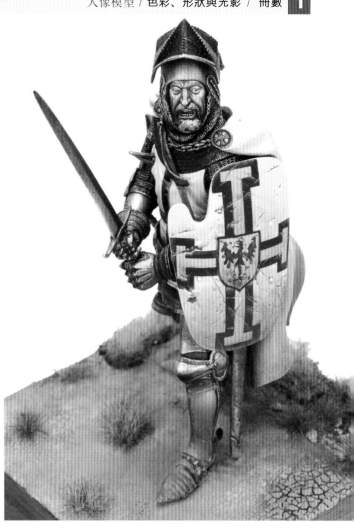

光源

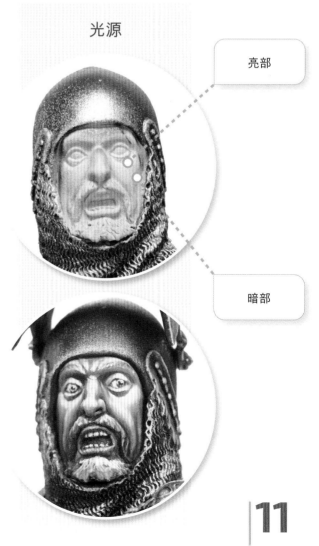

亮部

暗部

1.1.1 – 如何以天頂光繪製眼睛

1. 繪製工序從簡單的眼睛開始，以頂部光源方式描繪眼球凸面，透過上方聚焦的光線突顯眼白。

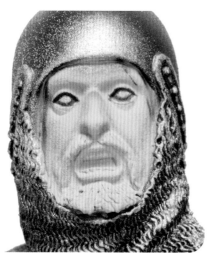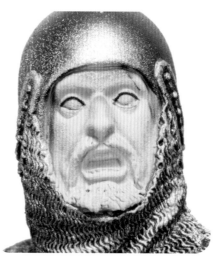

2. 以Burnt Brown Red A. MIG-0134深棕色在上睫毛勾勒眼睛形狀，在下睫毛處使用粉膚色，以 Basic Skin Tone A.MIG-0116搭配Blood Red A.MIG-0121混色。

3. 不在眼球上使用純白顏料很重要，取而代之的是，以Basic Skin Tone A.MIG-116搭配Blood Red A.MIG-121作為底色。

4. 在前面的底色上加入白色，突顯眼睛的上半部。

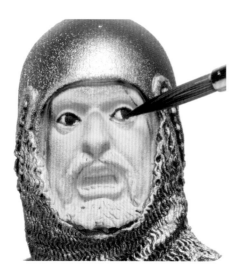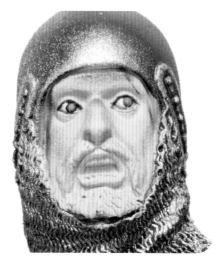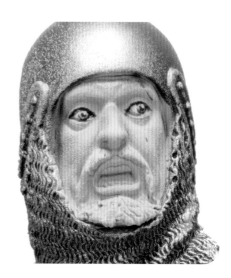

5. 下一步是繪製虹膜，這是一個極為重要的元素，因為它將定義臉部的表情，落虹膜在眼睛的一側使臉部表情更具戲劇性。

6. 以Medium Blue A.MIG-0103搭配白色繪於虹膜上，留下描繪輪廓的黑線，更添立體感。

7. 在中間畫上作為瞳孔的黑點，再加上另一個比較小且稍微偏斜的白點，勾勒出微小的反光效果。

1.1.2 – 如何以天頂光繪製臉部

畫完簡單的眼球後，我們可以繼續臉部繪製的部分，總而言之，臉部和整個頭骨都是球狀物或橢圓狀物，但也包含其他影響光影的面部特徵，如表面的褶痕和紋理，我們將在整個過程中使用AMMO of Mig Jimenez壓克力顏料，搭配三種不同的調和劑：Transparator A.MIG-2017、Ultra-Matt Lucky Varnish A.MIG-2050和Acrylic Thinner A.MIG-2000是用來改變壓克力顏料的比例，讓上色更為便利，您會在本百科中發現有大量關於素材、技巧和程序的單獨章節，我們會在這裡簡單介紹這些產品，讓您在整個過程中更加熟悉它們。

8. 如果把Transparator A.MIG-2017加入壓克力顏料中，顏料會變得更稀薄，可作為釉彩層或透明層使用。

9. 需要完全的霧狀表面時，可在壓克力顏料中加入Ultra-Matt Lucky Varnish A.MIG-2050，這不僅能使顏料帶有消光效果，還可以改善筆法的流暢性。

10. 雖然Acrylic Thinner A.MIG-2000是噴筆用調和劑，但在顏料中加入少量也很適合筆塗。

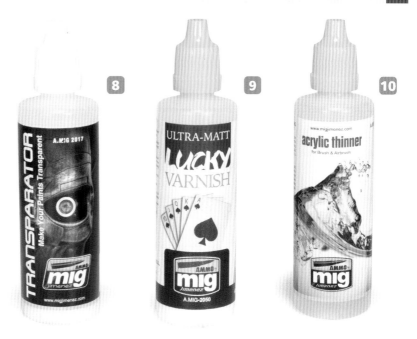

1.1.2.1. 亮部

11. 該步驟以Burnt Sand A.MIG-0118加上Orange A.MIG-0129和Red Leather A.MIG-0133的混色為始，作為臉部膚色的打底層。

12. 在前面的混色層上加入Warm Skin Tone A.MIG-0117，作為第一層亮部，重要的是瞭解顏料使用越多，越容易堆積在筆刷提起處的表面，因此，筆法收尾處應該是最淡的一點

13. 刷上前兩層亮部後的臉部。請注意我們如何在天頂光（從上到下）照射不到的情況下保留底色的凹面和平面。

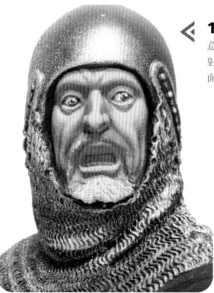

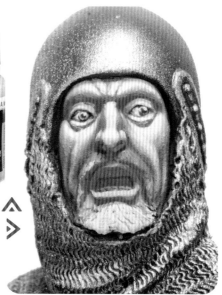

14. 在前面的混色上再加入Basic Skin Tone A.MIG-0116作為下一層亮部，請注意減少表面的上色量以繪出由暗到亮的合宜過渡色。

1.1.2.2. 暗部

為了加深暗部，我們將反轉用詞，現在，我們的重點會放在頂部光源接觸不到的臉部凹面和平面上，加強眼窩、鼻角、嘴巴和法令紋，使主題更具戲劇性。

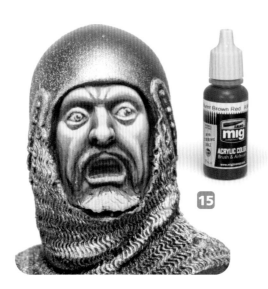

15. 針對暗部，把微量的Transparator A.MIG-2017加進刷在底色上的Burnt Brown Red A.MIG-0134，使顏料多帶一點透明度，輕鬆刷過臉部輪廓和皺紋。

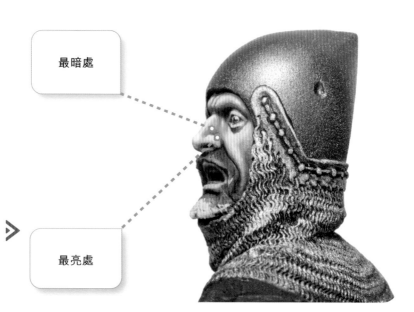

最暗處

最亮處

16. 天頂光源有一個特性，當最亮部投射在球狀物的表面上時，其位置會落在相鄰面部特徵的暗部旁，顏色漸升至最亮部，然後突然掉到相鄰面部特徵的最暗部。

建立從最暗到最亮的漸層膚色，這是在底色變亮和變暗過程中的單色轉變，用以強調照度的差異程度，透過視錯覺加強模型的外形，目前為止，您所看到的每一個步驟都與頂部打光有關，以此塑造人像模型並突顯其3D外觀。

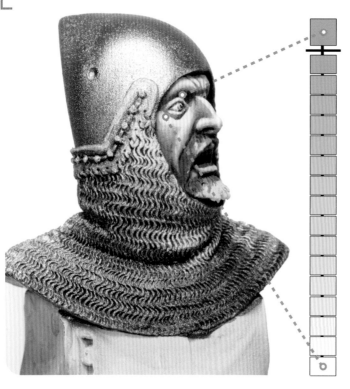

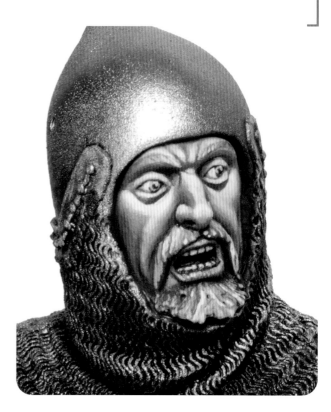

1.1.2.3. 以釉彩調色

雖然在本百科中有深入探討色彩理論的特定章節，但可看出完成的範例臉部加入了其他微量淺色，人類的皮膚基本上都不是單色，而是趨向細微的顏色變化，這非常真切，因為人在繁重的勞動或身體不適的情況下，血管會使雙頰變紅，另一個例子是，天冷時，耳垂和鼻子會變成粉紅色，基於此原因，以紅色搭配橘色釉彩來完成臉部繪製，賦予人物更寫實逼真的容貌。

上釉法是一種技巧，也就是把壓克力顏料薄塗在已完成的漸層底色上，藉此微調底層顏色。

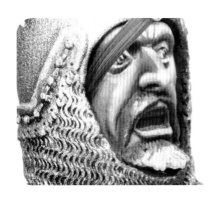

17. 必須使用非常稀薄的顏料並以紙巾吸取筆刷上多餘的顏料。

18/19. 以亮部到暗部的方向，在臉頰上多次上色。

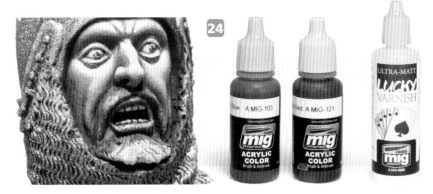

20. 使用Blood Red A.MIG-0121釉彩混合少量Ultra-Matt Lucky Varnish A.MIG-2050，請注意上色後臉頰上的變化，雖然顏色非常稀薄，但層層上色後效果立現。

1.1.2.4. 繪製鬍子

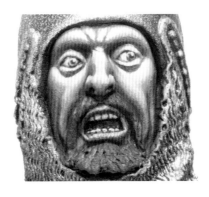
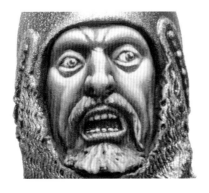
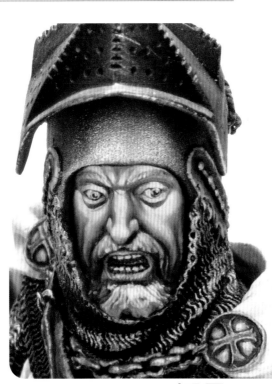

21. 鬍子底色：以Ochre Brown A.MIG-0102加上Burnt Brown Red A.MIG-0134混色。

22. 把Ochre Brown A.MIG-0102和Light Skin Tone A.MIG-011加入底色後即取得亮部顏色，接著以頂部光處理方式把光線聚焦於鬍子的上半部。

23. 另一種加強亮部的方法是在前面的混色層上加入更多的Light Skin Tone A.MIG-0115，只有幾撮鬍子以隨興方式巧妙增添局部反光效果。

1.1.2.5. 天頂光在服裝上的表現

我們已經看過天頂光在臉部表面上的表現方式，它可以說是人像模型中最重要的元素，現在我們要來審視它如何影響人像模型的另一個基本元素：布料，此範例選擇了一件簡單的服裝，穿在身上的白色外衣，胸上帶有條頓騎士團（Teutonic Order）的十字形，使用白色最重要的步驟，以中灰色為始，再加上微量淺色，溫暖的赭色或偏冷色調，如紫羅蘭色，都是不錯的選擇。

24. 開始以Neutral Gray A.MIG-0239混合Burnt Brown Red A.MIG-0134和Light Skin Tone A.MIG-0115作為底色。

25. 在前面的混色層上加入Light Skin Tone A.MIG-0115和白色，把第一個加強亮部層集中在上半身，第一層亮部，請使用筆刷側面以快速覆蓋更大的面積。

26. 應把亮部聚焦於上半身以強調頂部光的效果，藉此確保觀看者的目光能隨著打光方向朝向臉部。

27. 繪製小褶痕和皺褶時，請使用筆尖以更精準方式呈現。

28. 您可以在此看到強化微縮模型外形的亮部表面，最亮部集中在上方的平面：身軀的頂部以及皺褶和摺痕的上方平面。

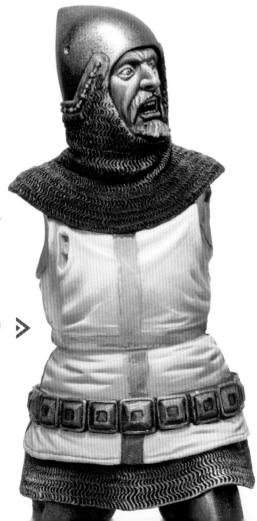

1.1.2.6. 繪製外衣陰影

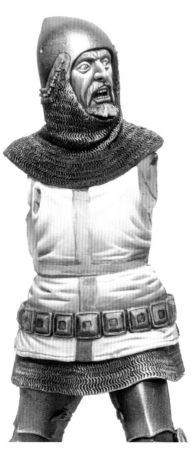

29. 與臉部作法相同，強調模型的暗部和凹面特徵，如布料的摺痕和皺褶，在此步驟中，將Neutral Gray A.MIG-0239加入底色。

30. 在之前的步驟中，以亮部定義外衣的特徵，使用筆尖隨著摺痕方向以暗部強調一旁的凹面處。

31. 將外衣上的最暗部繪於腰帶周圍，藉此構築深色背景，巧妙突顯金色腰帶。

32/33. 最後一步是為黑色十字形上底色，著上黑色之後，以Medium Blue A.MIG-0103和Light Skin Tone A.MIG-0115強調亮部。

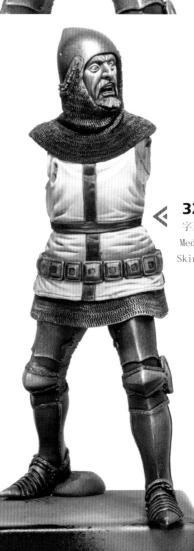

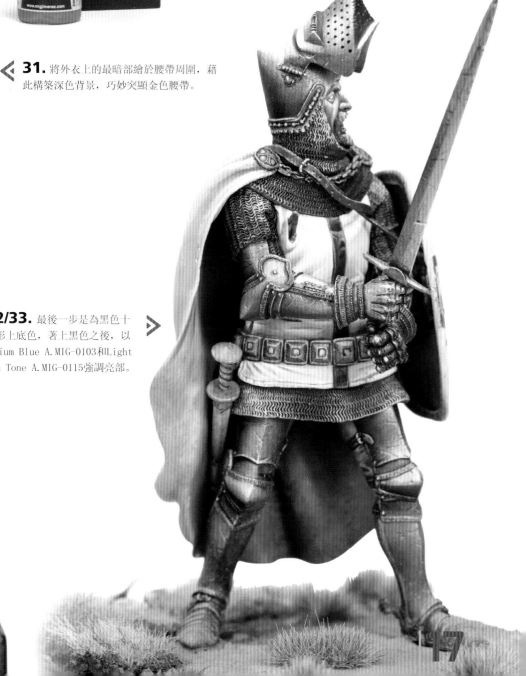

1.2./ 聚焦光或焦點光

Krzysztof Kobalczyk

我的名字是Krzysztof Kobalczyk，又名「REDAV」，是一名現居於波蘭的微縮模型畫師，20年前，我的兄弟推薦我一款戰爭遊戲，對於模型製作的愛好就此展開，現在，繪製軍隊模型主要是為了玩樂，大約9年前，我開始以更有企圖心的方式增進繪畫技能，而這也成為我愛好活動的主要部分，我開始參加繪畫比賽，從許多波蘭的史詩級畫家和來自歐洲的偶像給我的反饋中學習，　我的繪畫座右銘是，嘗試接觸每一個微縮模型，不要害怕失敗，今日，我主要是要把重心放在發展個人風格上並在光影和色彩上進行試驗，比起藝術家，我更喜歡將自己描述為工匠，因為我擁有獨門的分析方法，而且能在繪製過程中計畫許多事情，很榮幸能為您介紹我的微縮模型繪製法，希望您會喜歡。

下一個我們可以運用的照明處理方式稱為單一打光法（One Light Set Up）或林布蘭光（Rembrandt lighting），　您將會瞭解到以單一光源繪製微縮模型有多麼簡單，我想與您分享我在為Neko Galaxy繪製Lydia半身像時，對光影表現處理方式的思考過程，想像由緊閉的窗戶所投射的正面光來繪製半身像。

對於光影狀態和產生心情的概略想法。

我是一個非常善於分析的畫師，總是嘗試瞭解自己在微縮模型上做了什麼，我會說明我的決定以及想要在此半身像上展現的東西，希望您會覺得有趣。

處理新專案時，我總是希望能根據光影、心情和氣氛，對想要實現的目標有個概略想法，而對想要展現的東西、最有趣的地點和運用光影的最佳實踐方式有個概略想法，這點非常重要。

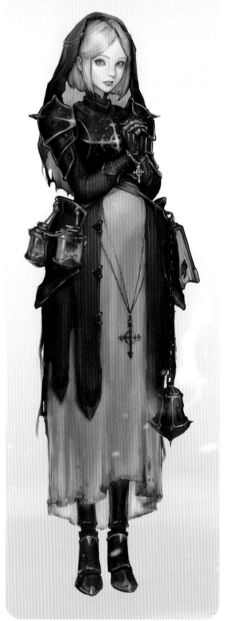

*此模型是由藝術家Daria Leonova 根據圖片所製作。

1.2.1 - 光源的出處

我們應該要考量的第一件事情是照在在人物身上的光源出處，一般來說，光源可分為以下幾種類型：

直射太陽光

太陽發出的光，此光源為溫暖的黃色 / 橘色，從上方而來，但並非來自模型的天頂（正上方），觀察太陽時，我們可以說太陽位於天頂位置的情況非常罕見，理想個光源應該放在模型的左邊或右邊，就我的經驗來說，這樣做能增加自然感，我們還可以藉此營造氛圍，把微縮模型最有趣的角度展現出來。

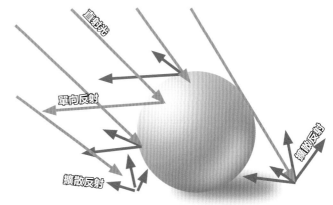

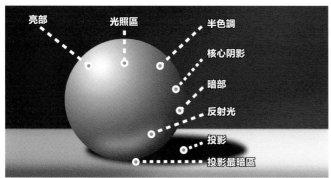

1. 一般而言，以幾何表面處理模型是個不錯的方式，您可在這裡看到可行的幾何物體處理法之範例。

2/3. 注意到太陽光是從遠處擴散照射很重要，在此範例中，您可以看到單向光和擴散光之間的差異。

單向光是一種來自小光源的硬光，可產生硬邊陰影。

擴散光是一種來自大光源的軟光，可產生柔和陰影。

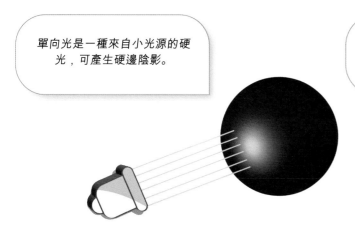

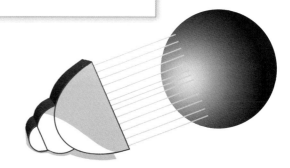

天光

天光是由氣體粒子反射太陽光而產生，從上方照射而下，帶著微微的藍色，總是在白天出現，即便外面是陰鬱的天氣，天光應該與直射太陽光結合使用以填補陰影，為陰影增添淡淡的藍色調，您可以在該範例中看到兩種光源的結合。

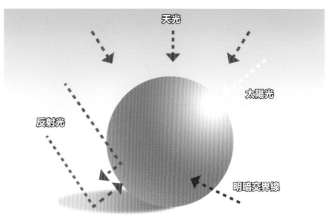

人造光

此類型的光以人造方式產生，如燈泡、街燈、電腦螢幕、霓虹燈、火、魔術戲法或其他方式等等，在強度與顏色上不盡相同，其光源可反映出位置的遠近。

反射光

反射光是由光源投射後，在物體表面反射生成，此類型的光常常受光源和反射表面的顏色所影響。

1.2.2 – 光影構圖

在我的專案中，我想使用帶有冷藍色調的光，以此光照射人物的正面和背面，背面的光以散射方式從半身像背面灑落，而我想像的正面光是由附近窗戶投射而來，為了營造真實感，想像人物的周遭環境很重要，即便它只是一個沒有下半部的半身像，將這一切謹記在心後，您可以看到我為此特別半身像所做的光影草繪，以噴筆繪製草圖，從黑色底漆開始，然後增加越來越多的中性灰色來標示光線，在頭上和護肩上的最後亮部為純中性灰色，我這樣做的原因是，中性灰色不會改變我想用在此半身像上的顏色，而且能作為適用明亮與飽和色彩的底色。

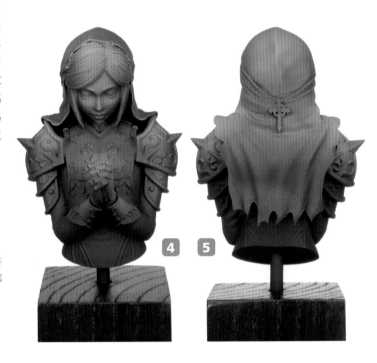

4. 以噴筆預製陰影，如您所見，我把光放上方略偏左的位置，用以著重強調頭部和臉部的整體，因為對我而言，它是微縮模型最重要的部分。

5. 背面光也是採散射方式，但光裡面的藍會少一點，紫色會多一點。

1.2.3 – 配色設計

關於我選擇的顏色，此半身像使用的色彩都是根據原創插圖而來，除了帶有高度反光的十字架，為了搭配光源，所有顏色都在微量藍色／灰色的添加下變淡了。

6. 下面看到的是在色環上制定的三色組合，只能使用在黃色（A）、淡紅色（B）和純藍色（C）之間的顏色建立一致性的最終效果。

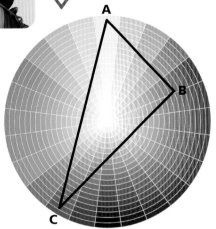

7. 決定使用濃烈黃，只是想增加一些額外的趣味點（point of interest），如她的眼睛和十字架，我希望整個場景是她彷彿被聖光壟罩，透過從她的眼睛和十字架中發光的寶石展現出來。

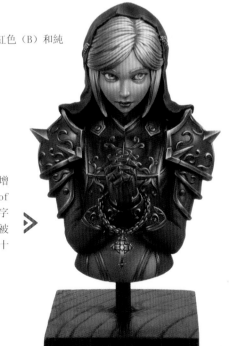

1.2.4 - 色溫

下一個我想實現的目標是營造氛圍，讓十字架可以被一眼看見，不希望非金屬色盔甲成為整個作品的主軸，對此，我運用了溫度和色彩對比，在此色環上，您可以看到顏色被分為冷色和暖色。

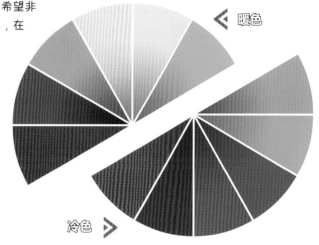

暖色

冷色

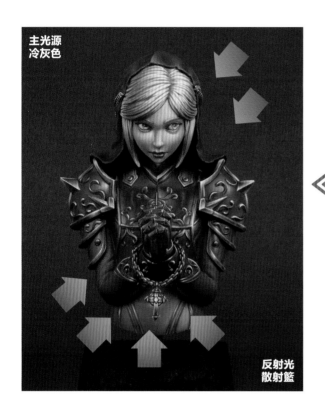

主光源
冷灰色

反射光
散射籃

8. 以色溫和我心中所選的三色組為參考，我挑選了高飽和度的藍色，在所有的微縮模型表面上建立對比，同時營造整體的冰冷感，想像由她立足處的冰冷地板所反射出的淺藍色調，此類型的反射光非常柔和且四散。

為了精確描繪照射的光，我以額外的濃烈藍色調畫出反射藍光的所有表面，針對源自於十字架的光，我使用純粹的飽和顏色，使它能比用於半身像剩餘部分的淡化色彩更為顯著，十字架是非常重要的細節，頭部是明顯的特徵，因此以對比色與飽和度強調之，將剩餘的次要部位著上淡化的顏色，使其逐漸消逝於背景中，留下清楚可見的十字架和臉部。

1.2.5 - 繪製工序

我使用來自不同製造商的壓克力顏料作畫，我一般會使用非常霧面且不會反光的顏料，但有時候我也會使用緞面顏料繪製其他素材，為了加快混合，我會加入少量的壓克力噴筆調和劑。

9. 您可以在此看到我的濕調色盤例子，為了輕鬆調和，顏料應該帶有一致的乳狀稠度，您可以在這裡看到我用來繪製模型皮膚的顏色

10. 我選擇深藍色來修飾陰影以反映來自下方的光，並加入微量的北極藍淡化其他所有表面的顏色，展現由下方投射的藍調光。

11. 我每次都會先畫眼睛，因為可以非常輕鬆地塗上白色，如果畫錯了，可以在不破壞皮膚顏色的情況下進行修正，我不喜歡把微縮模型的眼睛畫得空洞無神。

12. 下一步是在模型臉部上薄塗收割者膚色作為底色，以皮膚底色薄塗層維持噴筆草繪的可見度，用以展現之後更加飽和與明亮的顏色，把黃色或紅色等明亮色畫在白色底層上能使其更加顯眼與飽和，在深色底層上使用藍色調等暗色則使其更為突出。

13. 接著，以收割者膚色、粉膚色和深藍色等混合色繪製暗部，我想在她右側臉頰上表現出朦朧微暗的光感，並在鼻子的側邊增添暗部。

14. 針對亮部，我把大部分的光聚焦在她的前額上，幾乎畫成白色，在鼻子和眼睛下方，以較少量的白色營造臉部朝下且逐漸陷入陰影中的感覺

15. 模型的右側臉龐應該帶有較深的暗部以及微微的亮部，因此我在此區塊使用的顏色範圍涵蓋從深藍與粉肉混合色到淡膚色，透過此作法，我能表現出與符合一般光配置的觀點。

1.2.6 – 繪製不同素材

在繪製一系列不同素材時，思考素材的質感以及反映光影的方式很重要，首先，您應該想想微縮模型使用的是擴散光或聚焦（單向）光，您可以看到下面的範例。

單向光和擴散光

單向光是一種來自小光源的硬光，可產生硬邊陰影，

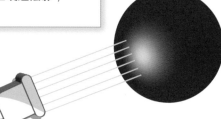

擴散光是一種來自大光源的軟光，可產生柔和陰影。

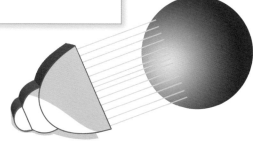

我們應該牢記的第二件事情是表面反射的光量，質感粗糙的素材反射的光較少且會扭曲原本的光源，如羊毛、編織布料，甚至是柔軟的皮革，光滑或拋光表面則能反射大量的光，如拋光金屬和鏡子，以下提供一些在不同類型的光源照射下，不同表面以及其反射光線方式的範例。

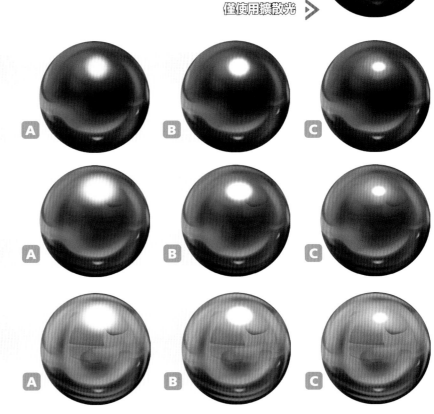

僅使用擴散光 ▷

低單向光強度

A.- 低度光澤
B.- 中度光澤
C.- 高度光澤

中單向光強度

A.- 低度光澤
B.- 中度光澤
C.- 高度光澤

高單向光強度

A.- 低度光澤
B.- 中度光澤
C.- 高度光澤

如您所見，不同素材呈現不同的反光值，這就是繪製模型時必須考慮的因素，試著尋找您想用來表現微縮模型素材的參考圖，雖然無法在小型或稍大一點的半身像上畫出編織布料的細線，但您可以透過整體的表面柔軟度或平滑度知道反射光的多寡，進而展現之。

1.2.7 - 光與質感

我使用不同的筆法技巧來表現質感，最常用的三種筆法方式如下：

平滑漸層融合法

第一個筆法技巧是以平滑漸層融合法　呈現近乎平滑到光滑的質感，此技法對於未受損的拋光表面非常實用，也是最基礎的繪畫方式。

我使用薄層釉彩畫出平滑表面，以稀薄的壓克力顏料搭配釉彩可創造透明表面，讓您能看到先前層疊的顏色混合於模型外觀上，使繪製的表面因色彩的細微差異而更顯得層次豐富。

點描法

我使用的第二個筆法技巧是以小點作畫,僅使用筆尖畫出小點進行混合,我都是從最深的顏色開始,慢慢以小點突顯表面亮部,您可以看到以下的繪製過程。

以層疊的小點表現柔和感,為表面增添不規則圖案,此技法能以擴散光加上低單向光強度展現物體的光感,抑或是霧面與柔和表面,如柔軟的皮膚或羊毛,如果點非常細小且緊密相疊,那它會非常輕鬆的調和出平滑感,您可以藉由改變點的大小與力度,創造多種類型的材質外觀。

斜線交叉法

下一個筆法技巧使用了小筆觸畫法,與鉛筆畫法非常類似,使用筆尖畫出小細線,以不同的筆刷方向呈現近似於編織材質的感覺,但使用的線條必須非常細緻且緊密堆疊,此技法能在較大型的微縮模型上精彩展現其微小細節,您可以在下面看到以此筆法類型繪製的表面範例。

1.2.8 - 繪製LYDIA

回到Lydia身上,我想在所有表面上精確描繪不同的素材,為實現此目標,首先要計畫每一個細節是由什麼材質組成。

A- 黑色盔甲 – 平滑漸層融合法
我希望這部分看起來是帶點微微光澤的黑色,盔甲應該呈現拋光表面並反射出環境的擴散光,我並沒有為表面增加紋理,因為它應該為拋光材質且能反映清晰的直射光,為此,我特別針對橫向光加入大量的棕色調,另外也使用了部分藍色調反映主光源。

B- 紅色洋裝 – 點描法
我希望洋裝部分帶有柔軟感,因此使用小點描繪此類質感也希望此素材能反射被紋理扭曲的光線,所以並沒有在這裡使用鮮明的對比。

C- 灰色編織布料 – 斜線交叉法
我使用交叉筆法以緊密相疊的方式進行繪製,因此能融和出平滑的過渡色,我這麼做是為了表現素材的差異性,進而把它與紅色洋裝和盔甲區分開來。

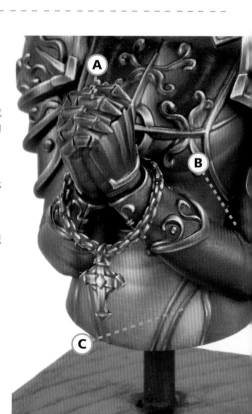

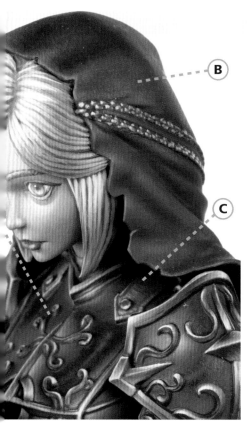

A- 盔甲上的裝飾
這裡提供了反射大量光線的光澤表面之優秀範例，為了創造類似金屬的表面，需要使用大量的對比，所以我在此使用了純白色作為最終的亮部並以純黑色為暗部，如此不僅提供了完整的明度範圍，把黑色與白色放在一起還能展現兩者之間的高對比度。

B- 黑色頭紗 – 點描法
頭紗的部分，我想把它和鄰近的黑色盔甲區分開來，使用小點繪製頭紗以降低對比，能讓素材變得非常柔和，沒有盔甲那般銳利和具有反光度。

C- 棕色扣帶 – 點描法加上斜線交叉法。
使用交叉筆法加上小點仿製帶點小裂紋且邊緣磨損的破舊皮革。

您可以看到利用質感表示半身像上的不同素材，能把目光聚焦於微縮模型的特定部位上，柔和素材比較少受到注意，是一個把焦點轉移至帶有光澤且明亮表面的絕佳方法，我在此半身像上做了一些深思後的選擇，設計一些柔和地方，包含洋裝和頭紗等柔軟材質，因此能把觀看者的注意力集中在具有高度立體感的臉部、鋥亮的盔甲以及十字架上，我認為運用氛圍並利用素材進一步增加您想要在微縮模型上實現的一般效果是個很棒的實驗。

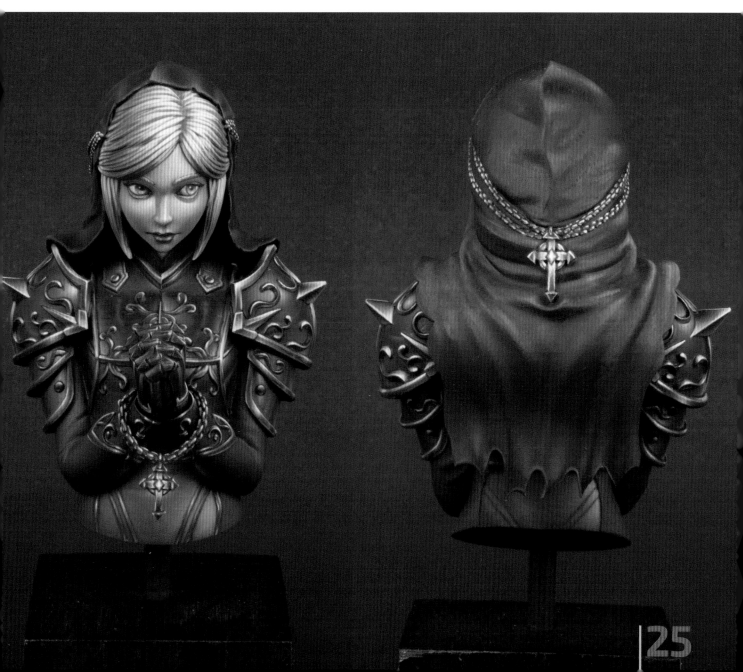

1.3./ OSL
物體光源

Roman Gruba

我叫Roman Gruba，是一名來自俄羅斯的微縮模型畫師，現居於俄羅斯西部邊緣的小城市斯摩棱斯克州（Smolensk），我從2014年開始繪製展示用的微縮模型，目前是全職工作者，接委派的繪畫工作、模型盒繪以及商販專案作品。

我喜歡鑽研微縮模型的細節與質感，這些重點使微縮模型不論遠看或近看都富有趣味性，也喜歡處理不同的氛圍和不同的光源類型

對我而言，繪製具有歷史背景的幻想作品非常有趣，特別是如果能找到不錯的背景或故事，這將幫助我構建對這些人像模型和半身像的想法。

我認為瞭解專案設定中所發生的一切內容真的很重要，為它構思一個小故事，即便正在繪製半身像，也有助於您重新營造氛圍。

目前我也在俄羅斯和其他國家教授微縮模型課程，私人和團體課程都有，也參加了許多俄羅斯和國際微縮模型競賽，以及擔任競賽的評審，近期走訪了Monte San Savino、Scale Model Challenge、Duke of Bavaria、Golden Vinci、Crystal Dragon、Mint Dragon以及Ruby Sphere等展覽和比賽。

繪製 BOUDICCA 半身像

1.3.1 - 介紹

在此篇章中，您將看到我繪製Boudicca半身像的步驟，我選擇不以正統方式繪製此半身像，而是向您展示也可以使用不同的氛圍和光影狀態去塑造一個歷史上真正存在的人物，創造富有想像力的獨特半身像。

我想在半身像上展現Boudicca站在夜晚的營火旁，以關於對戰羅馬人的激昂演說向她的子民喊話的那一刻。

因此我決定挑選一個具有歷史背景的半身像，用它告訴您如何繪製OSL，進而以此半身像製作一個有趣的專案，可以將OSL物體光源描述為作為照明的其中一個光源，來自靠近人像模型的物體，從它的底座，或者是火炬、燈火、附近的發光物等物體。

首先，我會花一點時間說明即將示範的內容以及制訂計劃的方式，接著繼續向您展示如何達成相同的結果，營造帶有相似氛圍的半身像。

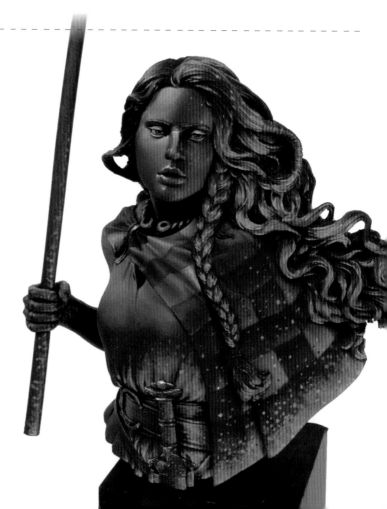

夜晚氛圍的主色

藍綠色的夜晚氛圍

我要在這件作品上繪製來自兩種不同光源的光。

第一種是來自月亮的光，用以營造夜晚氛圍，第二種是來自營火躍動的光。

火光的顏色

光的方向

在描繪這兩種作為示範的光之前，我想提出這類光的狀態有助於我們製造強烈且複雜的對比：兩種氛圍的對比，包含來自營火溫暖的光和冰冷月光，兩種不同光源的飽和度對比、暖色和冷色兩極對立的顏色對比，以及不變的明暗對比。

如您所知，對比之於繪製微縮模型的重要性，因此能證明以上的每一種對比類型都具有極大的價值性，此因素可以讓您的作品從人群中脫穎而出，將觀看者的目光留在您的微縮模型周圍，即使是遠處的觀看者也會覺得有趣。

月光

讓我們從第一種光源開始 – 月光。

此類型的氛圍與光被用來傳達一種夜晚的戶外氣氛。

在此情況下，比日光微弱的光使人類的眼睛以相當特別的方式運作，看到的多以綠色調和藍色調為主，因此被用來作為營造此氛圍的主色。

瞭解這些色調將以不飽和形式描繪微弱的光很重要，另一個我想在這裡指出的考慮要點是，不同素材與色彩在晴天和在此光源下將顯現出不同的顏色，因為光反射的方向改變了，在此特定光源下繪製微縮模型之前，您需要制定計畫，或者至少瞭解在正常日光設定下，您的主題帶有什麼特徵，包含服裝、膚色、頭髮、武器和配件的色彩與亮度。

另外，我也想在這裡說，我會將月光視為天頂光來繪製此範例，如源自太陽的日光般從上照射而下。

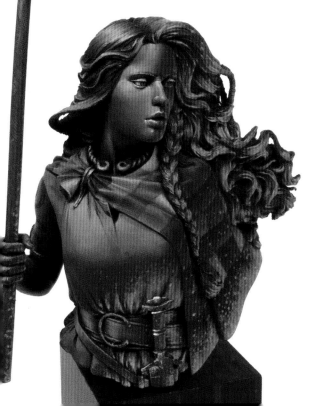

來自營火的光

繼續來到第二種光源 – 來自營火的光。

第二種光源被描寫成位在非常靠近半身像的位置並發出色彩強烈的光，讓素材和部分身體沐浴在活潑飽和的紅色、橘色和黃色調中。

這種光雖然強烈，但只能在非常短的距離內改變顏色，因此，不需要使用多種色調，而是要打造躍動暖光的效果，帶著不同明亮強度的素材將以不同的亮部方式呈現之，稍後您會看到。

這種來自營火的光源必須從下方以及從想像中的營火位置（與月光出處相反）投射在人像模型上。

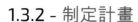

1.3.2 - 制定計畫

這裡，我想針對用在半身像上的顏色、以繪畫所描繪的圖案和素材，以及在太陽「正常」天頂光照射下的半身像樣貌制定計畫，上述的準備工作非常有用，能幫助我混合出適合此氛圍的正確色調，讓半身像在觀看者的眼中看起來更有趣。

請注意，此專案將使用真正的金屬色繪製金屬配件，我以暗金屬色作為長矛的主色，並把金色用於披風、腰帶和長劍上的所有金屬元素中。

A - 木頭

B - 出戰前塗在臉上和身上的顏料

C - 虹膜

D - 皮革

E - 膚色

F - 髮色

G - 緞帶

H - 長袍

I - 披風

色調表

膚色：米紅色、黑紅色、陽光膚調、象牙色、黑色。

髮色：燒棕紅色、消光棕色、紅皮革色、黑色。

長袍：沙褐色、陽光膚調、象牙色、黑色。

披風：二戰德國空軍迷彩綠色、陽光膚調、象牙色、黑色。

皮革：燒棕紅色、消光棕色、紅皮革色、黑色。

緞帶、出戰前塗在臉上和身上的顏料：酞青藍、陽光膚調、象牙色、黑色。

木頭：巧克力棕色、二戰德軍迷彩中棕色、陽光膚調、象牙色、黑色。

虹膜：酞菁藍、陽光膚調、象牙色、黑色。

1.3.3 - 打底和預製陰影

噴筆：預製月光照射區的陰影

您會在本百科中找到與組裝、清潔以及繪製前模型準備工作有關的特定章節，　所以就讓我們直接進入模型打底步驟吧！我使用噴筆進行模型打底上色和預製陰影上色。第一步，以黑色底漆覆蓋整個半身像，這一步是為接下來的步驟做好半身像表面的準備工作，底漆有助於顏料附著在表面上。

我會使用噴筆以暗喻氛圍的色調開始預製陰影。

利用預製陰影為專案營造夜晚氛圍之目的，首先，該作法能幫助我瞭解之後會取得什麼樣的結果，再加上，此步驟使用了之後會用到的色調覆蓋半身像作為快速底層。

我以黑色、普魯士藍色調和陽光膚調的混合色作為夜晚氛圍的主色。

更簡單一點的作法，您可以直接從顏料瓶中選擇不錯的顏色作為主色，如深海藍。

但我偏好使用自己混合的顏色，因為可以將不同比例的色彩運用在各個部位上，調出偏藍或偏綠的色調，也可以輕鬆調整色調的明暗度。

第一層　　　　第二層

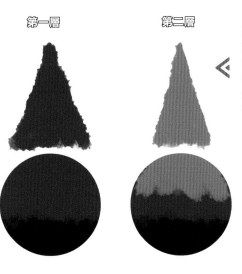

另外，我不喜歡在大型調色盤上混合整個繪製過程中會用到的色調範圍，並在專案進行期間使用之，相反的，我更喜歡反覆地進行混色，此作法有助於訓練您辨識色彩與混合出預期色調的技能，還能提供您細微不同的色調作為使用，使用調和色彩後，您的微縮模型將更富有趣味性，同時帶有充滿自然感的變化，而不再是單一色調。

第一層　　　　　　　第二層

預製陰影。如您在圖中所見，我混合了第一層的色調，以黑色、普魯士藍色調和陽光膚調進行混合，使用噴筆從上方噴塗上色，僅留下微縮模型帶著深黑色陰影的最黑部分。

下一步，我加入了更多陽光膚調和象牙色，並以較小的噴塗角度再次上色，覆蓋半身像最明亮的部位。

透過噴筆打底和預製陰影法的運用，您基本上可以看出在天頂光下所繪製的模型樣貌。

噴筆：預製營火火光的陰影

在開始前，您必須選擇照射在微縮模型上的光源位置並且牢記它，在模型底座或支架上做個簡單記號是非常有用的方法，我選擇以觀看者的視角描繪來自右下角的火光。

更好的方式是瞭解光源是大範圍的投射或是小小的一點，它可以擁有某種形狀、寬度和高度，所以最好在繪製前好好思考一下。

我們也應該要討論營火使用的色彩，營火通常是由深紅色過渡成黃色，因此我挑選了黑色、茜草棕、屠夫橘和印度黃。

這邊的重點是選擇恰當的飽和色，因為飽和度不足就無法表達真正躍動的火光效果。

事實上，您可以只挑選兩種恰當的色調，如飽和的暖紅色與飽和的暖黃色，把這兩種顏色和活潑的橘色調相互混合，但在此範例中，我不會使用強烈飽和的黃色，所以最好的選擇是介於兩者之間的飽和橘色。

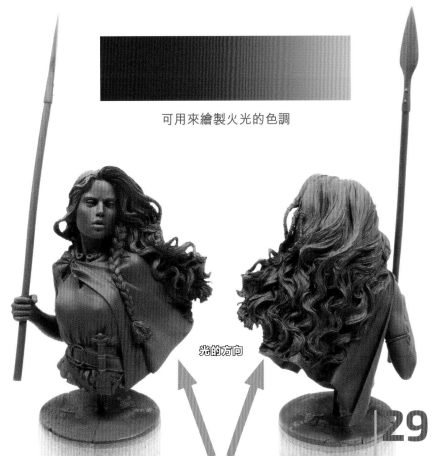

可用來繪製火光的色調

光的方向

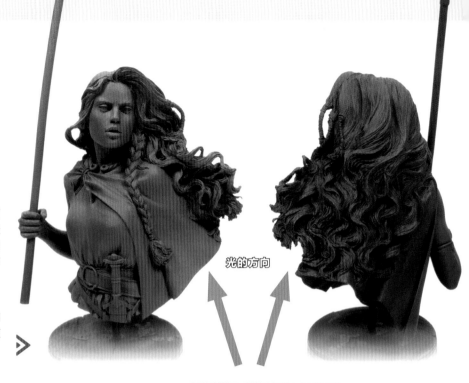

光的方向

我選擇了從底部投射躍動的火光，在另一邊表面留下月光產生的陰影，半身像的正面和背面均受月光和營火火光所照射，形成具有戲劇性的寫實對比，在此步驟中，我使用了茜草棕，以噴筆從營火光源的起始點開始噴塗。

針對下一個噴塗層，我混合了茜草棕和屠夫橘，採用和先前預製月光陰影相同的方式，從同一個方向開始噴塗上色，以小角度進行噴塗，僅覆蓋最靠近光源的部位，讓前一個顏色離光源更遠。

下一個的塗層使用了屠夫橘色調，覆蓋的部位更小，特別集中在最靠近光源的區域，我不會在此步驟中使用黃色以及黃色加橘色，這些色調應該留給最靠近光源的小區塊，之後會以筆塗方式上色，別忘了這是草繪步驟，您不需要畫得非常細緻與精確，這些等到繪製細節時再做即可。

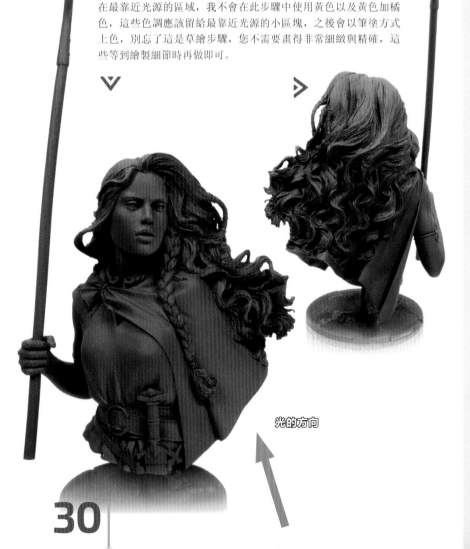

光的方向

小建議

在此步驟中，我想為您展示一些用來檢查是否成功應用OSL的方法，特別是關於躍動光源的擺放問題。

您只需要從想像中的光源角度位置檢視微縮模型，如果從此角度發出的光覆蓋了所有您可以看見的表面，那麼就做對了。

當然我們談到的是能覆蓋所有微縮模型或半身像表面的光，您也可以選擇較弱的光源，在此情況下，您需要計畫此光源照射的「表層」範圍，舉例而言，您可以在下一張圖中看到營火火光並沒有覆蓋到長茅的金屬尖端，因為它離光源非常遠，由於具有高反射性的素材，當然會有反光現象，這部分我們稍後會談到。

30

1.3.4 – 草繪。色彩配置

現在我們將直接進入草繪階段，我會在這裡處理更精確的「色彩配置」，繪製時不需要真的很精確，但要很快速，以粗筆刷和厚一點的顏料，為噴塗的光影增添更多的色調變化。

此步驟的目標是以所知的光影理論建立更多的色帶，作為以預製陰影增添亮部與暗部的基礎，因此現在可以遵照光影處理方式，把它視作地圖，為下一個調和步驟做好微縮模型的準備工作。

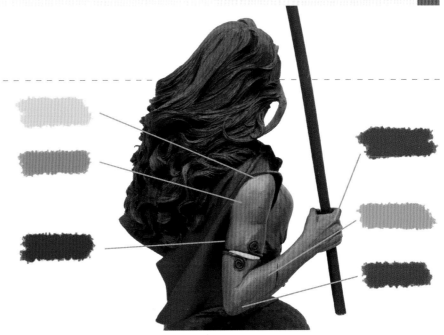

在此步驟中，必須回歸計畫階段，因為我們需要在太陽的正常天頂光照射下，讓所有色調在人像模型上顯現，我們的想法是把這些色調與合宜的氛圍色彩相互混合，如用於月光浸染表面的淡藍綠色。

請注意不要加入太多的氛圍色彩，這樣才能創造細微不同的色調，使專案更富有趣味性。

此目的是為了展現在以綠色調和藍色調為主的特殊光照情況下，主題將如何表現。

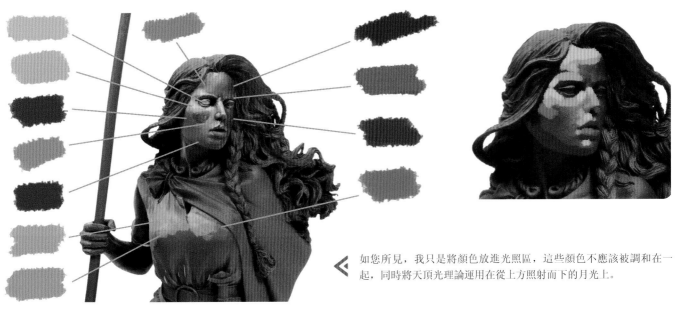

如您所見，我只是將顏色放進光照區，這些顏色不應該被調和在一起，同時將天頂光理論運用在從上方照射而下的月光上。

下一步，我會開始把火光草繪在長袍上，使用前面提到的黑色、茜草棕、屠夫橘和印度黃。

我也在皮革腰帶上快速草繪了反射光影，因為混合了棕色皮革和主要氛圍的藍綠色調，所以呈現出近乎灰色的結果。

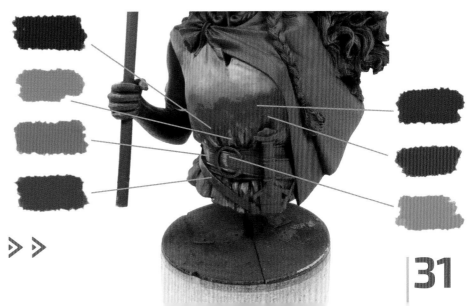

您可以在此看到我調和了月光照射的長袍範圍，因為一開始為長袍選擇的就是明亮色，所以我決定在這一點上繪製更明亮的長袍。

草繪階段，根據專案的光線飽和度。

這裡，我們選擇的色調是介於先前步驟所用的顏色之間，並在稀釋後層層上色。

這裡，我們必須回歸第一步使用的色調，並以上釉法使色層的邊緣變得光滑圓融。

出現兩種不同的色層時，只要簡單將兩者混合就可以取得介於中間的一種或一系列的色調，您可以輕鬆地將這些稀釋的顏色塗在兩個色層之間，創造平滑自然的過渡色。

您可以在此看到好幾層色調堆疊出從深紅色到黃色的漸層效果，特別是最後幾層展現的柔和質感，營火火光的方向如箭頭所示，所以您可以看到離光源越近，火光色調也從紅色過渡到黃色，再次提醒，您只能使用飽和的顏色，否則無法繪製真正的火光效果。

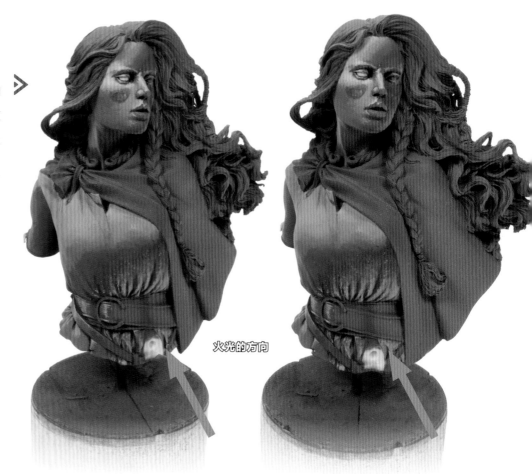

火光的方向

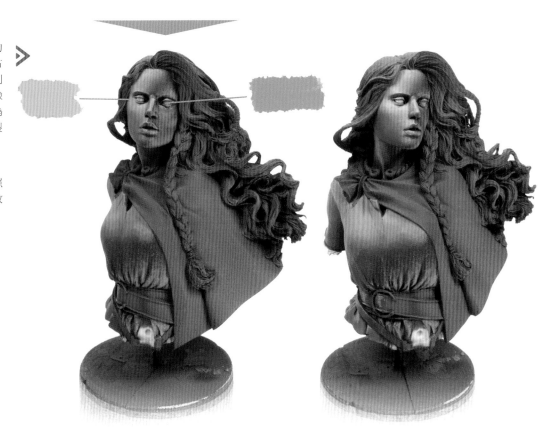

再三思考右側臉頰上和右眉下方的火光後，我決定移除它，讓臉部右邊呈現月光照射下的樣子，左邊則映照著火光，現在，兩種氛圍讓臉部看起來更加平衡，且由鼻子極為自然的區隔開來，另外，我也繪製了不同色調的眼球。

我認為女性的臉龐必須更為平滑，所以相較於長袍的顯著質感，映照火光的臉部區塊僅呈現細微的紋理。

小建議

或許您會疑惑為什麼臉部距離光源比較遠，卻和長袍一樣受到強光照射，這情況是因為皮膚比布料更具有反光性，頭髮更是如此，之後您會看到距離光源更遠的頭髮表面帶著更強烈的火光顏色。

在此步驟中，我以用在臉部和長袍上的相同技法，即簡單融和出色層之間的平滑過渡色，調和右手臂的膚色。

我們可以看到這裡的半身像轉了另一邊，從光源角度來看，可以確定我畫出了真正的火光效果。

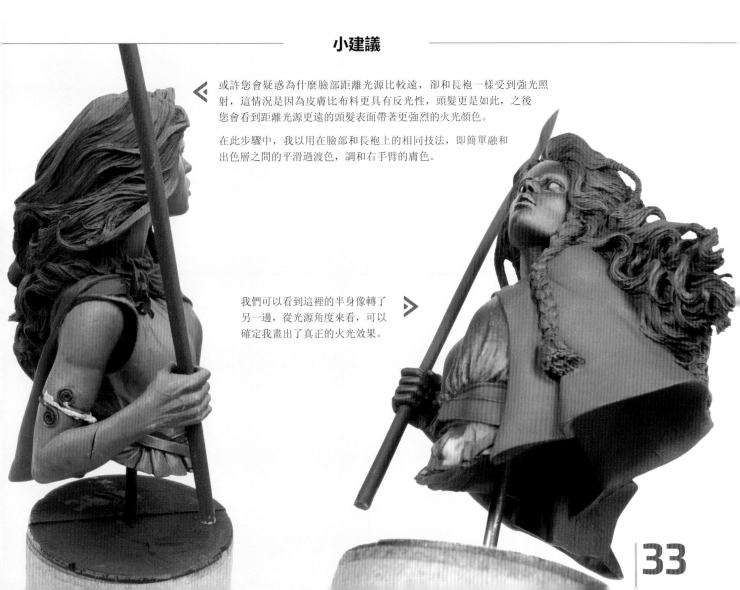

草繪髮色

我們將在這裡處理草繪髮色問題，為了創造正確的色調，我選擇正常日照下的髮色，使用黑色 + 消光棕色、消光棕色、消光棕色 + 紅皮革色、紅皮革色 + 淺棕色，並把每一種顏色與作為月光氛圍主色的藍綠色相互混合，接著加入更淺的色調，如陽光膚調和象牙色，我想繪製帶著反光的髮色，所以要加深這裡的對比以展現反光效果，反射光中最明亮的區塊應該放在捲髮處。

等待頭髮乾燥的時間，我會把重點會轉移到披風繪製上，我需要畫出大型方格的線並以底色填滿每一個方格。

最一開始並不用處理明暗問題，而是要把重點放在繪製圖案的底層上。

我決定在這裡加入更多明亮的火光，因為筆塗耗時更長，所以使用噴筆噴塗屠夫橘，為髮色增添更具有飽和度的色彩，我也會噴塗更鮮明的色調以照亮下半部的披風表面，您可以在這裡看到前面繪製的方格由營火火光所照亮，一樣的，我會從光源設定的位置噴塗此顏色。

1.3.5 - 金屬配件

我決定在該專案中使用真正的金屬色金屬。

您可以在此半身像上看到兩種不同類型的金屬，長茅的暗色金屬非常適合繪上一些紋理，如刮痕，以及金色配件，如項圈、徽章、披風扣件和臂環。

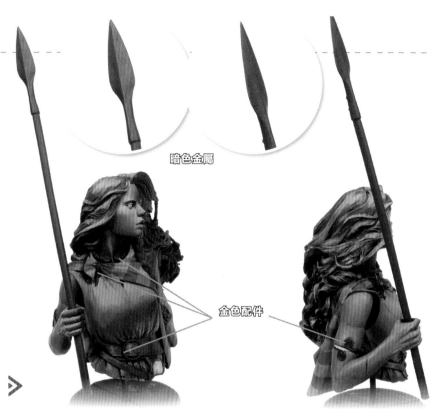

暗色金屬

金色配件

以長茅的暗色金屬為始，我在重金屬色(註)中加入黑色和普魯士藍色調，呼應深藍綠色氛圍，

金屬配件的作法也幾乎一樣，唯一的差別是沒有加入重金屬色，而是以燒棕紅色混合之，我以黑色 + 巧克力棕色 + 普魯士藍色調 + 陽光膚調的混合色繪製木柄的底層。(註：重金屬色原文Heavy Metal應為Scale75廠商出品金屬色SC65)

金色配件的工序非常簡單，因為此時的重點不在火光的反射，所以我只要處理月光氛圍即可。

因此我們需要在前面的暗混合色中加入耀眼的金色，在天頂光照射最突出的區塊疊上新的色層。

長茅部分，我不僅想繪上另一個色層，還要創造帶著紋理的有趣表面，以繪製線條仿造老舊武器的刮痕和粗糙表面來暗喻紋理，在前面的混合色中加入重金屬色和些許的普魯士藍色調，於靠近刀刃邊緣處畫上亮部，留下中間較深的色調以代表在之前戰役中磨損的刀緣。

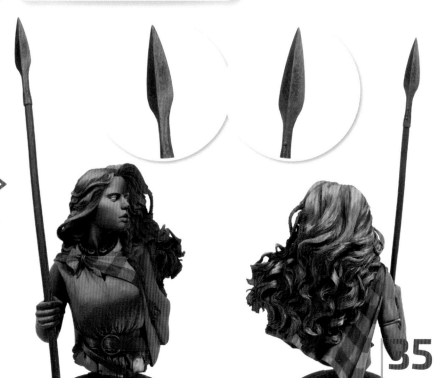

在前面的混合色中加入古金色，即可
於金色表面上輕鬆加入新的亮部色
層。

我還在前面的混合色中加入陽光膚調
和二戰德軍迷彩中棕色，以線條畫出
手柄的木紋。

為了精確表現茅尖的金屬外觀，我在混合色中
加入速度金屬色(註)，用以繪製帶有細緻質感
的線條。（註：速度金屬色原文speed　metal應為
Scale75廠商出品金屬色SC66）

前面的步驟看來太過偏向暖色調，
因此我倒入了一滴的速度金屬色加上
一滴的普魯士藍色調，建立另一個亮
部色層來冷卻外觀。

繼續木頭的部分，我在前面的混合色
中加入陽光膚調和象牙色，以細線為
木紋增添更多繁複的結構，

針對長茅的刀刃，我則在混合色中加入更多的
速度金屬色，用以繪製最明亮的最終線條。

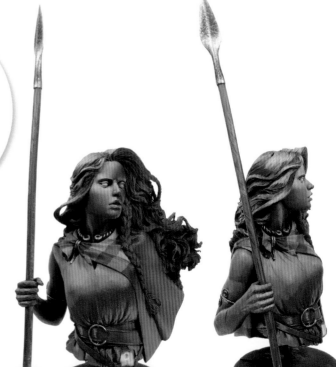

1.3.6 - 繪製髮色

為了增加對比度，我在捲髮上繪製真正的光線以展示強烈的反光效果，針對此色調，我在象牙色中加入一滴的普魯士藍色調。

我在這裡以上釉法為頭髮繪上藍綠色調，藉此調和所有色調，留下最明亮部位的原貌。

上釉部分，我稀釋了以下顏色並進行混合：黑色 + 普魯士藍色調、普魯士藍色調、普魯士藍色調 + 陽光膚調、藍綠色+ 陽光膚調。

1.3.7 - 繪製眉毛

1- 首先，以細線勾勒出眉毛是最好的作法，雖然眉毛最終會以一連串的各種線條組成，當然，如果大小允許的話，我認為1/12-1/9比例對此繪眉技法來說已經夠用，開頭必須以暗色為始，在此情況下，我用了黑色 + 普魯士藍色調 + 一滴的陽光膚調。

2- 第二步，我在混合色中加入更多的陽光膚調和象牙色以繪製亮部，因為眉毛實際上並不平整且形狀彎曲，您可以用細小的線條來表現眉毛上微微的反光。

3- 第三步，我在混合色中加入更多的象牙色，用以繪製更加細微的線條。

4- 在此步驟中，我繪製了眉毛上的反光，光源來自左眼上映照的火光。

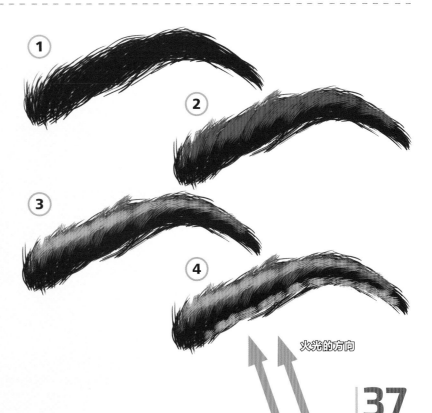

火光的方向

1.3.8 - 繪製眼睛

當您與人注視時，目光接觸是一件相當自然的事，這也是我們近看人像模型或半身像時會注意到的第一件事，眼睛自身就是一個具有高對比度的部位，因此正確描繪的眼睛對觀看者的目光有強烈的吸引力。

1- 首先，您需要以深色調繪製眼球，如黑色 + 普魯士藍色調 + 陽光膚調，接著使用非常淺的色調突顯眼球，但別忘了留下眼球周圍的暗色區以建立強烈的對比，針對眼球的亮部，只要添加更多的陽光膚調和象牙色即可。

②

2- 您需要瞭解的第一個概念是，雙眼是同一時間聚焦在單一物體上，因此，您可以從兩個瞳孔畫線，這條線必須與雙眼注視的物體交會，在此範例中，我會先畫一個黑色圓圈並找出它似乎正看著我的那一點，接著，我就可以看著第二個眼睛，找到第二個黑色圓圈的位置，試著找出能看到雙眼直視自己的那一點，如果能找到，代表畫出了正確且好看的雙眼。

②

3- 針對此範例，我選擇繪製帶有色彩的虹膜，您必須在虹膜周圍留下黑色的圓框，並繪製柔和的過渡色，從深色調到非常淺的色調，藉此建立顯著的對比，從黑色 + 普魯士藍色調 + 藍綠色調開始，接著增加藍綠色和陽光膚調，最後加入象牙色。

③

4- 這是一個非常輕鬆的步驟；您只需要在虹膜中間畫出作為瞳孔的黑色圓圈，以及在瞳孔中繪製微弱的反光，示意光源或周圍特徵的反光表面，如果光源自同一出處，雙眼的反光應該畫在同一邊。

④

5- 在此步驟中，您可以在右圖中看到我繪製的左眼，有來自營火的黃色反光以及虹膜面對光源所映射的微微橘黃光。

⑤

火光的方向

1.3.9 - 繪製質感

我會先在此階段繪製暗喻披風材質的紋理，使用交叉法繪製粗糙的針織材質，對此，我使用了格紋方格的中間明亮色調並加入陽光膚調，用以突顯亮部，

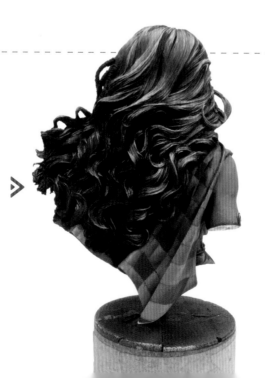 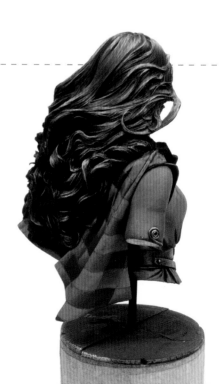

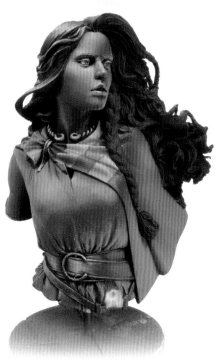
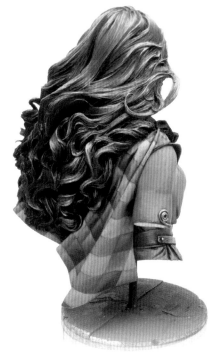

下一步是先繪製明亮方格的質感，然後加入陽光膚調＋象牙色作為亮部。

1.3.10 – 最後的潤飾

繪製專案必須不斷評估並檢查是否有更改的需要，這通常是一個反覆的過程，思考了髮色後，我決定在這一步驟中為頭髮畫上非常明亮的顏色，只留下一點點深色調的陰影，如果表面帶有任何紋理，

我會使用筆刷畫出一些亮部色層以及較為深色的暗部就結束，我可以花很長很長的時間鑽研頭髮的特殊特徵，因為頭髮具有無限的複雜性，所以我決定再次以添加黑色＋茜草棕的噴筆塗上暗混合色。

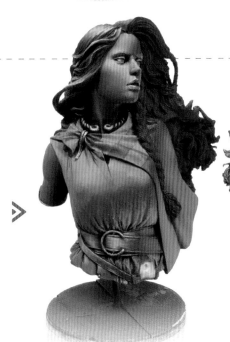
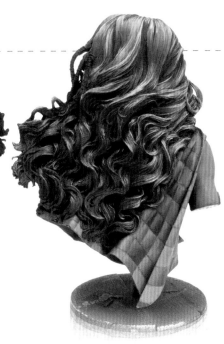

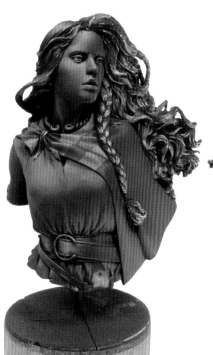

在大部分剩下的步驟中繪製強烈的OSL時，請注意這個非常重要的步驟，我清楚瞭解我想在部分髮色區塊塗上混合白色和明亮橘色的底層。

你問我為什麼要這麼做？我認為只要塗上象牙色底層，就可以畫出更明亮的飽和色層，此作法行得通是因為壓克力顏色很透明，特別是明亮色調，所以最後的外觀樣貌將視使用的底層而定。

我在這裡以屠夫橘覆蓋白色底層。

在此圖中，使用了茜草棕 + 屠夫橘，之後再疊上一層屠夫橘。

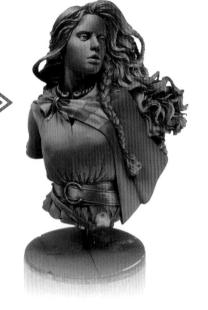

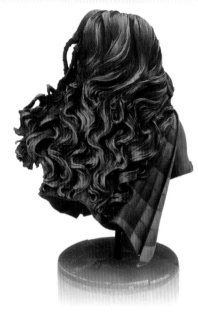

運用同樣的白色底層基礎並利用筆刷的紋理點綴火光，我在長袍上打造強烈的火光效果，把最後的亮部放在腰帶上，以金屬配件上的部分線條和小點表現火光和煤灰映射的反光。

1.3.11 – 繪製披風

此半身像最複雜的部分可能是繪製格紋披風被照亮的範圍。

這是繪製OSL最複雜的素材類型，因為要讓靠近光源的披風表面看起來更加明亮閃耀，但披風上的方格又同時呈現不同的亮度，每一個方格都應該以不同方式照亮。

所以我決定先從整個表面著手，再來處理每一個小方格範圍，同時不斷修飾每一個方格以達到一致的最終結果，我為披風制定了繪製計畫並選擇使用灰色調，先將灰色調以半透明層呈現。

以此作為披風照明區的基礎，同時又能讓黑色 + 茜草棕的方格先透過半透明層展現之。

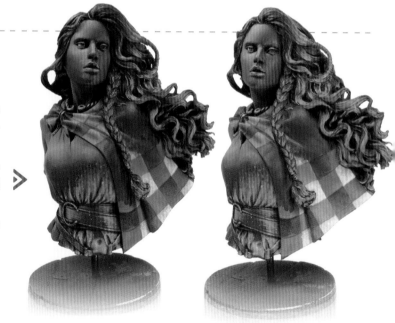

在前面的黑色 + 茜草棕的步驟後，更進一步繪製茜草棕、茜草棕 + 屠夫橘以及屠夫橘半透明層，透過草繪一致的火光效果，繼續處理被視為單一部分的披風，如您所見，每一個單獨的方格仍清晰可見。

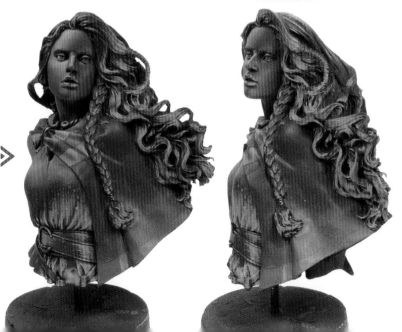

在此步驟中，我以月光表面的作法處理披風上的方格質感。

這些方格具有三種不同的亮度，越靠近光源的方格，越發明亮，而且照明也必須更強烈，方格上的所有亮部與月光照射下的表面均採用同樣的質感繪製方式，相同的材質和一致的質感非常重要。

使用相同的色調，範圍從黑色 + 茜草棕到屠夫橘 + 印度黃。

我決定在這裡創造更有趣的效果，讓披風下半部的位置離火光非常近，因此我以明亮的火光色調繪製披風的最下緣，徹底覆蓋掉素材上的格紋方格。

以象牙色底層加上小點代表反射的火光，接著在下半部繪上屠夫橘以及屠夫橘 + 印度黃。

針對每一個獨立的反射火光，我使用了不同的釉彩色調，範圍從茜草棕到屠夫橘 + 印度黃。

我決定在頭髮上加入更強烈的照明和反光點，以屠夫橘 + 印度黃的最終明亮混合色增添更多的火花，因此使用象牙色做出了最小反光表面的底層。

以上釉法將屠夫橘 ＋ 印度黃的混合色畫在白色的線條和小點上，您就可以看到呈現的效果。

我認為長劍的金屬配件反映出的月光有點太偏暖色調，為了修正這部分，我以速度金屬色和少許普魯士藍色調的混合色繪製長劍上最明亮的區塊，展現反光效果，同時讓金屬亮部看起來更加冰冷，因為手臂稍後會處理，所以我暫時用Milliput英國複合土將它連接起來。

1.4./ **明暗過渡區與投影**

Rubén Martínez Arribas

我是Rubén Martínez Arribas，現年38歲，居住在馬德里，我在馬德里舉辦的 Golden Demon版模型比賽中，首次以微縮模型畫師身分獲獎，在2010年和2011 年，獲頒Slayer Sword獎，從那時起，便投身專業微縮模型畫師的工作，好幾 年來，我作為Big Child Creatives的事業夥伴兼繪畫部總監，和José Manuel Palomares、Iván Santurio、Hugo Gómez不斷以Big Child Creatives的創造力展 開新的事業歷險。

　　為了捕捉想像力激發出的想法，身為畫師的我，一直都在尋找處理這些小型畫布，也就是微縮模型的新方法，這就是我找尋繪畫動機的方法，以及驅使我更努力的幹盡和對於每一個繪製的微縮模型感到更加滿意的積極性。

1.4.1 - 介紹 - 亮部和暗部

在接下來的教學示範中，我會試著說明此主題並消除在專案中使用這些效果時，所有可能會產生的與繪製有關的陰影問題。

我選擇的微縮模型隸屬於Legends of the Jade Sea系列，這是我們在歷經多年努力後於Big Child Creatives推出的系列，可視為著名Black Sailors 系列的續集，模型雕塑師Iván Santurio完美捕捉的姿勢和姿態不僅深具挑戰性，還能讓我運用戲劇性的明暗強調這些外觀並將其發揮得淋漓盡致，同時賦予場景更神秘古怪的樣貌，十分貼合武士和半獸人的形像。

1.4.2 - 制定繪製計畫

在微縮模型的領域中，光的題材幾乎被歸類為一個選項，意思是我們可以看到大量在所謂的天頂光下繪製的人像模型，該名稱僅指配置在人像模型頂部的光源，偶爾投射在與人像模型相關的細微角度上，創造出更具動態性的效果，如同我們在前面章節所看到的內容，使用頂部光處理方式，人像模型會看起來非常清晰，因為想像中的聚焦光照亮了觀看者注視的特定區域，這也是最有效模擬晴天戶外主題的光影計畫，在微縮模型世界中，這是經常反覆出現的情景，當太陽高掛在天空，它就像巨大的聚光燈由上而下壟罩一切，但隨著太陽下沉，陰影也會越拉越長，這是因為陽光照射地球表面的角度變小了，同時也創造出更大的戲劇性效果，這些不同的光影狀態也出現在敘述恐怖故事的老套情況中，在手電筒的加持下，從下方照亮臉龐以強調陰沉的效果，在另一個情況中，為達暗示目的，將來自特定方向的光聚焦於某處。

光影塑造出3D物體的立體感，甚至讓我們的眼睛和大腦能辨識出和缺乏直射光的暗區形成對比的立體感，依光的投射方向與強度的差異，同一個人像模型在我們的眼中也會呈現截然不同的面貌。

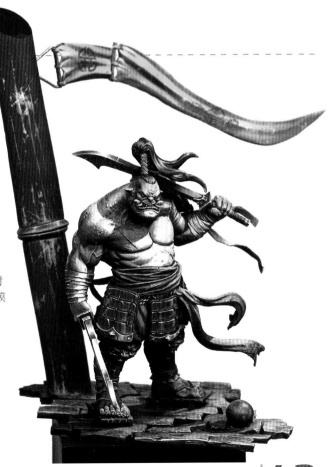

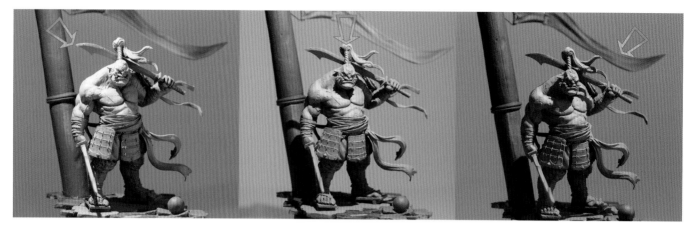

我在這裡模擬了上述的三種情況，事實上，中間的情況可以對應到前面提到的頂部光，雖然在此範例中，我以加大的光源創造更加戲劇化的陰影和強調重點，請注意每一個不同光影計畫的顯著差異，瞇著眼睛能看得更清楚，因為這方法能排除中間調並讓您更清楚區別明暗面產生的結果，看著這三張臉，依運用的光影風格之差異，他們看起來就像三個不同的半獸人。

1. 請注意球狀物如何被右側光源所照亮，光直接照射物體的區域，使半個球體清楚可見且輪廓分明，另外半個球體仍留在陰影中，即圖中的最暗部，此外，您還可以看到另一種陰影：球體投射在地面的陰影，這就是我們所謂的球體投影。

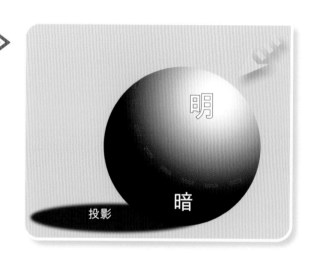

明

暗

投影

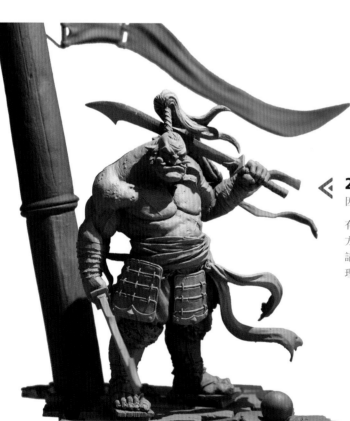

2. 在看過相關的光影研究後，我選擇了充滿戲劇性的右側低光源，因為它拉長了陰影並突顯出人像模型的挑釁表情。

有了這些簡單的假設，您可以更輕鬆的對照片中採用不同光影處理方式的模型進行分析，在繪製微縮模型時，區別明暗面非常重要，請您也要注意到投影的位置，因為我們會畫出投影來更強調光影處理方式所產生的效果。

選擇光影的處理方式不僅攸關品味，也攸關您是否瞭解能進一步以不同的人像模提升希望傳達的印象之各種可能性，經過幾項小測試後，我選擇來自右側和模型正面的光源，對我而言，這個選擇讓微縮模型的外形看起來更輪廓分明，臉部表情也更為挑釁，另外，我認為大力強調視野中心的陰影面並以右側光源顯現人像模型的輪廓，能創造出非常戲劇化且繽紛多彩的外觀，相較於繪製微縮模型，典型的插圖更能傳達想要的印象，所以，為什麼不試試看呢？

1.4.3 - 皮膚上的第一層亮部與暗部

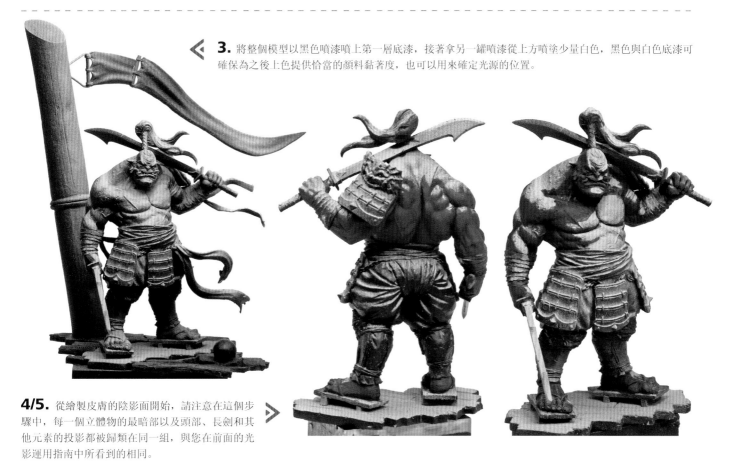

3. 將整個模型以黑色噴漆噴上第一層底漆，接著拿另一罐噴漆從上方噴塗少量白色，黑色與白色底漆可確保為之後上色提供恰當的顏料黏著度，也可以用來確定光源的位置。

4/5. 從繪製皮膚的陰影面開始，請注意在這個步驟中，每一個立體物的最暗部以及頭部、長劍和其他元素的投影都被歸類在同一組，與您在前面的光影運用指南中所看到的相同。

色彩部分，我選擇由藍色、紅色以及非常深的棕色混合而成的冷色調與深色調，繪製期間，我不會過於著重這些混合色，因為我不認為這是目前手邊最重要的課題，因為亮部與暗部是我們在此教學示範中真正想要討論的內容，所以色彩部分會簡短帶過，定義亮部與暗部平面才是最重要的課題。

現在，我會快速帶過幾個關於色彩的要點，在最亮面上，物體的色彩會以本色呈現，當然，色彩仍有可能進一步受光線類型影響，如果光來自晴朗的早上，物體的顏色將被溫暖的光源所影響，如範例所示，白色表面將轉變為非常明亮的奶油色。

從另一個角度來看，您會在陰影面看到物體更加深色的顏色，若要加深底色，不要只是在底色色調中加入黑色，反而要以底色混合其色環中的互補色，才能獲得更精確且看起來更自然的陰影，在半獸人武士的特定範例中，因為他的橘色皮膚，所以我使用和橘色互補的偏紫深色調繪製陰影。

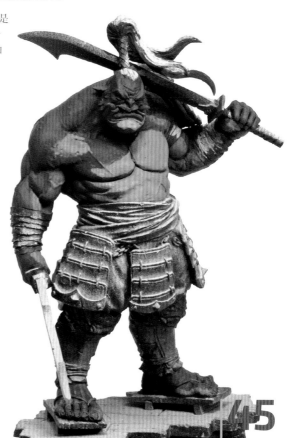

6. **半獸人的身體底色。** 投影部分則使用深紫羅蘭色調，因為它是橘色身體的互補色，這麼做的目的不僅能提高光影明度的對比，還可以使用互補色。

回到皮膚部分，確認其陰影位置後，依光影指南的圖片所示，繼續繪製皮膚上的亮面，我想藉由增亮胸部以及手臂和腿部內側，賦予武士如猛虎般的顯著特徵，為繼續增加這些部位的亮部，而使用比表面實際顏色稍深的底色以提供足夠的自由度。

7. 針對背面與手臂部分，使用橘色和紅棕色的混合色，並以奶灰色調繪製較明亮的部位，如右圖所示。

這只是亮部與暗部的草繪圖，無須擔心此階段是否會表現出過於俐落平滑的色彩漸層，主要的重點在於創造具有一致性的整體光影圖，以及所有恰當擺放的明暗面。

在之後的步驟中，將為您展示剩餘元素的打底層應用，這將覆蓋微縮模型上可見的白色底漆，同時讓其他顏色和呈現的明度在我們眼中看起來扭曲失真。

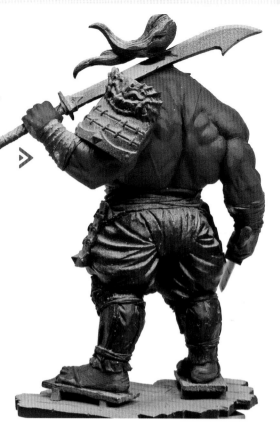

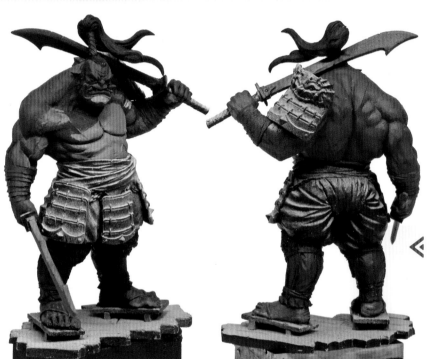

8/9. 接著繼續在打底層中加入深色調，作為不同元素的陰影色調，如手臂上的繃帶、頭髮、腰帶以及皮革和金屬表面。

10/11. 紅色的盔甲鋼板是一個例外，因為它的亮部顏色已經完成，我們麼這做是因為紅色比較好掌控，而且覆蓋在白色底色上比深色底色還要來得鮮明，因為這個原因，我更偏好在從明過渡到暗時繪上亮紅色調。

在接下來的步驟中，我將繪製其他元素的底層，以便消除微縮模型上可見的白色底漆部分，同時讓色彩和表面明度扭曲失真。

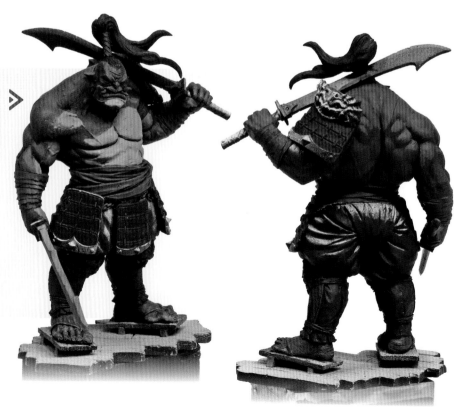

1.4.4 - 亮部

我會在此階段確定所有底色並大致上定義光影處理方式，是時候展開真正的草繪工作了，從增亮皮膚的橘色部位開始，這需要好幾個色層構築而成，因為我是一層接一層把光聚焦在靠近每個部位的最亮點上，大部分的色層都採用了平滑的顏色漸層，但我也會結合比較鬆散的筆法來模擬質感，賦予可怕野獸更多樣化的皮膚效果，再次提醒，表現各式有趣的質感效果比呈現平滑的漸層更為重要。

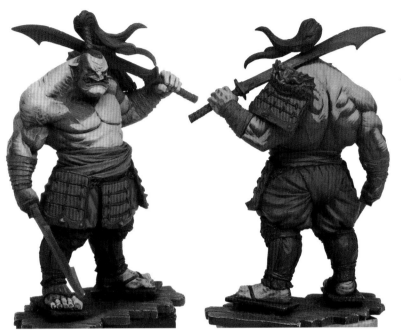

12/13.　我以逐步加入黃色和少量白色（或偏黃膚色）的橘色混合色作為亮部。

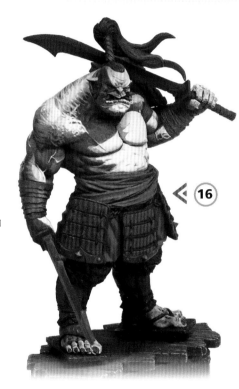

14/15.　以前面使用的白色和些許偏黃膚色的混合色在較為明亮的皮膚部位上繪製亮部，如前述作法，我也會藉此機會在某些部位加入暗喻的質感，甚至著手定義顯著的細節，如血管、手掌、足部和唇部。

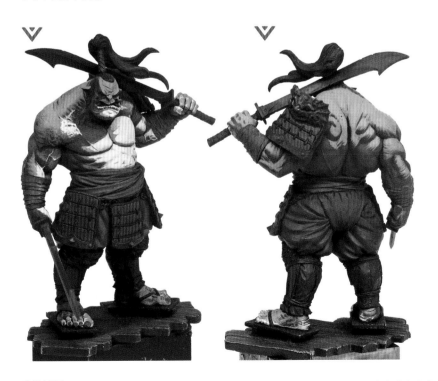

16/17.　最後一步是在橘色部位加入亮部，增亮這區塊的混合色，我很滿意在此步驟中實現的照度，而且根據所選的光影處理方式，此光度也和我努力維持形狀和位置的陰影完美形成對比。

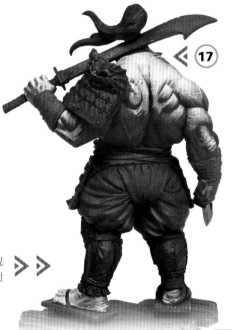

1.4.5 - 面對面

在臉部皮膚進展順利的情況下，就只剩定義從頭髮開始組成臉部皮膚的背景元素這件事了，不同於其他元素，頭髮擁有非常特別的反光方式，您必須在繪製時努力展現，我以模擬頭髮反光的方式突顯部分瀏海，而不單單只是聚焦在馬尾上的明暗面，舉例來說，我畫了一些能組成特有方向性圖案的線條，您可以在日本漫畫的插圖中看到這些圖案，以偏灰藍色的混合色逐步建構這些反光，每加一層，它就變得更為明亮。

18. 以深棕色為牙齒、眼睛和束髮帶完成底色準備，以利我在這些部位上的後續處理。

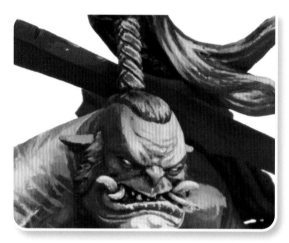

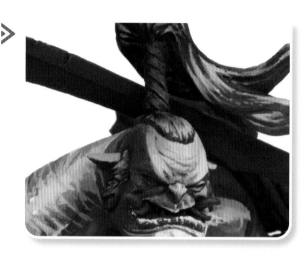

19. 已繪製的束髮帶，彷彿真的以皮革製成，此區塊不需要過多著墨：暖棕底色加上細緻的赭色調輪廓就足以定義這一小片表面。

1.4.6 - 突顯服裝和布料的亮部

說到增加亮部，一定不能不提布料的主要特性，具有低反光度的素材會產生相對平坦的彩色大平面，而且相較於其他表面，如皮膚，更帶有微幅增加的光影明度，在一些特別情況下，以乳膠布料為例，結果將徹底改變，因為這種特殊布料會使光大量聚焦在更受限的範圍內和特定的點上。

如範例所示，由一般布料所製成的腰帶和褲子等細節，帶有上述的低反光度和大平面特性，這些表面也需要使用特別霧面的顏料，因此我會使用壓克力顏料添加劑或提供此特殊漆面的品牌顏料。

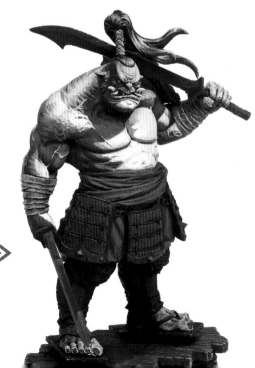

20. 從繪製手臂繃帶上的部分亮部開始，在此情況下，這些第一次增層將會成為陰影面中的亮部，所以我會使用不甚明亮的冷色調，以亮藍色增亮繃帶的底色，在此步驟中採用偏綠灰色是個理想的選擇。

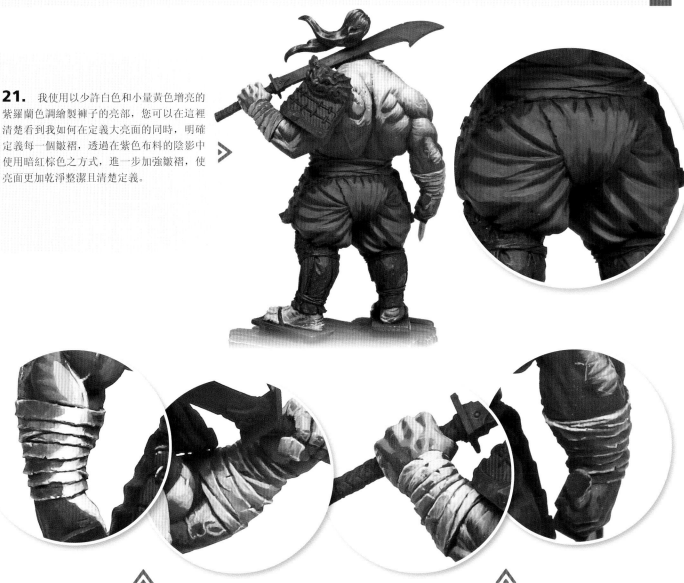

21. 我使用以少許白色和小量黃色增亮的紫羅蘭色調繪製褲子的亮部，您可以在這裡清楚看到我如何在定義大亮面的同時，明確定義每一個皺褶，透過在紫色布料的陰影中使用暗紅棕色之方式，進一步加強皺褶，使亮面更加乾淨整潔且清楚定義。

22/23. 處理完褲子後，我會把重心放回繃帶上，接下來，我會在亮面上繪製亮部，如前面所述的胸部皮膚，因為繃帶局部色彩的明度低，所以需要以近乎白色的奶油色調繪製亮部，請注意我描繪木頭質感的方式，同時透過嚴謹的點畫法結合筆繪，以及隨機的條紋圖案繪製亮部。

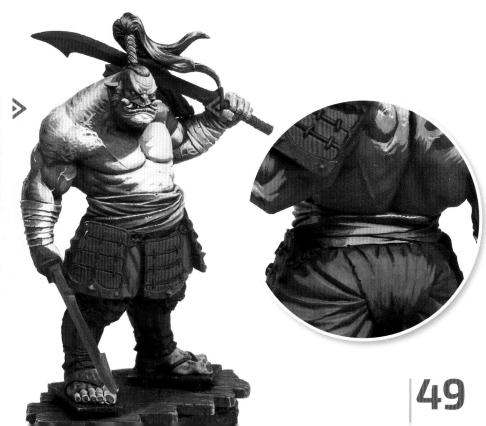

24/25. 至於腰帶部分，作為需要繪製的僅剩布料，我決定以非常近似前臂繃帶的畫法，使用淡化的淺粉紅色調加上少許黑色來繪製亮部，運用右側的想像光源（光影處理方式）強調這些亮部，在必須完成亮部的同時，維持由左側的清晰皺褶和摺痕所構築的陰影面，因為這個角度接收到的光非常微弱。

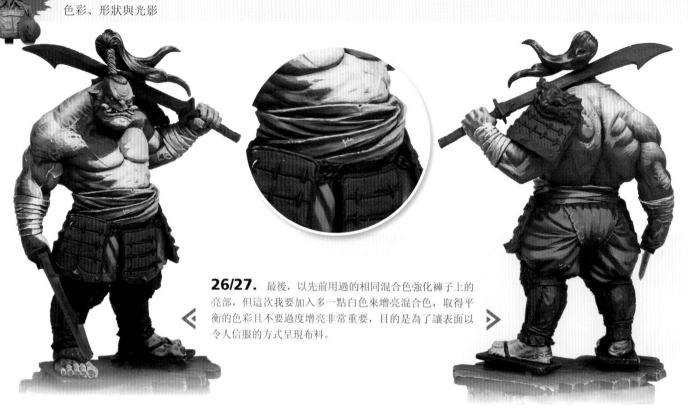

26/27. 最後,以先前用過的相同混合色強化褲子上的亮部,但這次我要加入多一點白色來增亮混合色,取得平衡的色彩且不要過度增亮非常重要,目的是為了讓表面以令人信服的方式呈現布料。

1.4.7 - 皮革製品上的亮部

雖然皮革元素可以被歸類為紡織素材,我仍選擇將他們分開處理,因為此素材具有特殊的反光特性,而且常見於許多微縮模型的主題中,由於皮革服裝製程中使用的處理方式,皮革通常以緞面呈現,繪製此素材時,您必須加深明暗之間的對比,此外,同時模擬近似手臂布條式樣的裂痕磨損,通常是個非常好的想法。

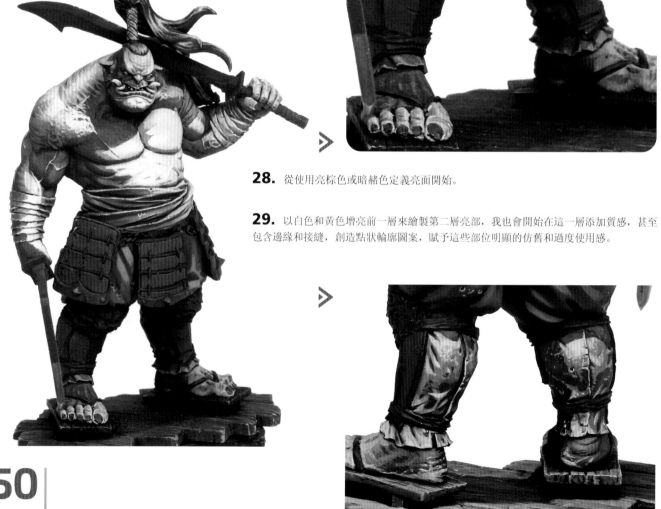

28. 從使用亮棕色或暗赭色定義亮面開始。

29. 以白色和黃色增亮前一層來繪製第二層亮部,我也會開始在這一層添加質感,甚至包含邊緣和接縫,創造點狀輪廓圖案,賦予這些部位明顯的仿舊和過度使用感。

1.4.8 – 盔甲上的亮漆效果

典型的武士盔甲特徵是亮漆塗層，研究並瞭解此素材如何與光互動真的很重要，到目前為止，您可能已經注意到此章節有很大一部分都獻給了關於受光影類型影響的素材研究，以及如何運用色彩和光影精確描繪素材，以寫實可靠方式繪製某物時，這確實是最重要的觀點之一，但很多微縮模型師卻只關心色彩和是否表現出非常平滑的過渡色，我希望您在讀過本微縮模型繪製指南後，能利用我們向您展示的多元寬廣觀點來提升技能，色彩當然也非常重要，但它受比較少規則約束，不僅非常主觀且帶有感性特質。

回到亮漆盔甲鋼板，針對此素材的拋光和反光性質，我的處理方式是把光聚焦在呈現近乎白色的極亮反光點上。

30. 根據此前提，我開始在可能反射最多光線的特定區塊，以鮭紅色繪製大略的反光細線。

31. 透過加白色混色以及越來越減少的施作表面積，直到它幾乎變成極細的垂直線等方式，來持續增亮亮部的色調，以近乎白色的色調表現少量的細小微弱光線是一個更加提升效果的好方法。

32. 為了維持這些採用從一開始就遵守的整體光影處理方式之表面，我也在正面鋼板的暗部加入一些修飾用的暗紅色。

1.4.9 – 金屬

在微縮模型被視為完成前必須處理的倒數第二個元素是長劍和盔甲的金屬配件，關於金屬色的元素，盡可能使用最強烈的亮部與暗部對比非常重要，就色彩明度而言，它就像試圖從10到0營造稍微誇張的效果。

在該主題中的金屬，如武士刀的邊緣，具有另一個有趣的特性，特別是拋光表面，它們也會反映周遭元素，這就是您能看到非常深色的部分，以及偶爾在金屬表面上反映出的附近元素色彩之原因，此觀點在最終的微縮模型照片中清晰可見，舉例來說，靠近長劍左側邊緣的紅色盔甲鋼板變得顯而易見。

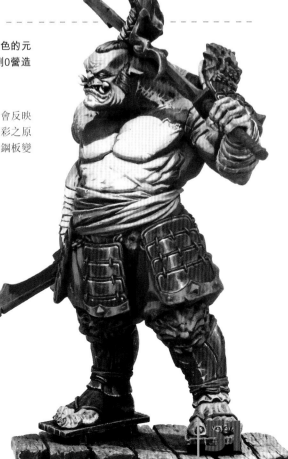

33. 根據一般規則，以偏中藍的灰色蓋過深色底色，建構金屬表面上的反光，　這只是色彩草繪，所以我不用太過注意是否表現出統一的過渡色，反而是要把重點放在是否實現了令人信服的反光圖案之目標。

34/35. 針對下一層亮部，我以亮藍色增亮前面的混合色，最後一層的亮部反光與銳利邊緣，則使用近乎白色的混合色，這讓我能透過對比極為深色且近乎黑色的暗部，營造出先前提到的最鮮明對比，我在繪製亮部時，特別重視暗部，這點可在半獸人武士馬尾下方的武士刀邊緣上明顯看到。

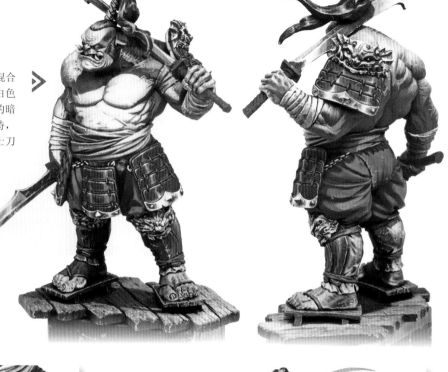

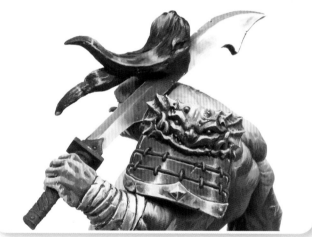

36/37. 我使用具有中等明度的偏灰棕色混合色繼續潤飾金屬表面的過渡色，在草繪階段中，不需要太過注意是否要表現出俐落平滑的過渡色，反而要把重點放在整體效果上，使用噴筆將極度稀釋的釉彩或濾鏡漆噴塗在更大的過渡區域上，即完成此過程。

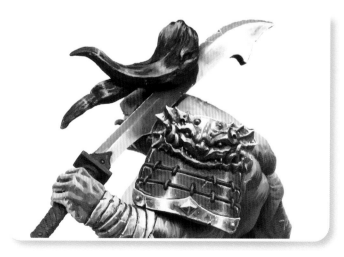

38/39. 由於過渡色趨於平滑，對比也因為稍微減弱的淺色調亮度而變得柔和，為了對此進行修正和填補，我除了重新描繪不同元素間的分界輪廓，還簡單地再次繪製亮部，即在明亮部位增添幾處更亮的亮部。

1.4.10 – 繪製武士刀鈍掉的部分

改變使用的色調，針對紅色的編織刀柄，我則繼續使用和繪製盔甲鋼板同樣的技法和方式，以非常淺的粉紅色調繪製最初的質感，這讓我在它乾燥後，可以輕鬆染上紅色。

 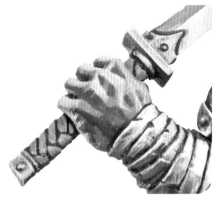 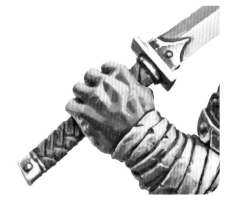

40. 下一步，我在護把和柄端的金色部分塗上深棕色底色，接著以赭色繪製部分的最初反光，這些金色金屬通常都帶有相當大量的淡黃色，但請避免使用過淺色調

41. 接下來，以逐步增亮的赭色在刀柄上添加額外的亮部。

42. 以白色混合一點點黃色來新增幾處最亮部，完美收尾此階段。

43. 這些最後的鮮明對比和精確的反光賦予金屬獨特的閃爍外觀，以顯著的寫實感完成此元素。

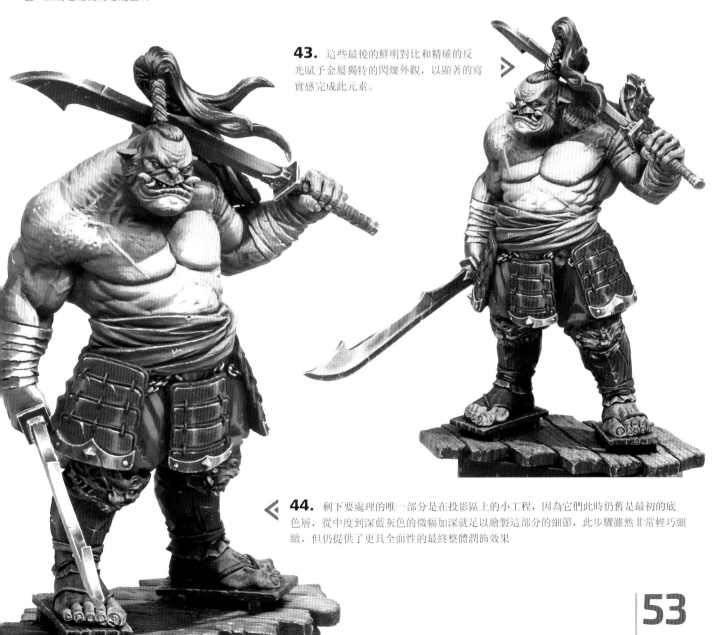

44. 剩下要處理的唯一部分是在投影區上的小工程，因為它們此時仍舊是最初的底色層，從中度到深藍灰色的微幅加深就足以繪製這部分的細節，此步驟雖然非常輕巧細緻，但仍提供了更具全面性的最終整體潤飾效果

1.4.11 - 塑造微風吹拂的那一刻

為了方便，在繪製緞帶前，我先把它拆了，繪製工序和在布料章節中提過的作法相似，所以我認為不需要一再重複說明以免讓您感到厭煩，雖然我真的覺得從視覺觀點來看是這樣，但去瞭解如何整合每一個飄動緞帶的不同亮面也非常有趣，請牢記著，因為它們暴露在光線下的部分更多，相較於綁在前臂且大多位於陰影處的緞帶，這些元素展現出更亮的反光，您可以在這裡看到草繪階段，接著是過渡色的調和與細節繪製，在教學示範中，這些對我們來說都毫無新意。

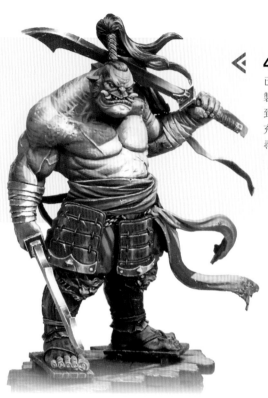

‹‹ 45/46. 到這裡，我認為已經完成了人物模型的繪製，那就只剩下把模型安裝到船上甲板這件事了，這個充滿生氣的人物將越過翠海尋找受害者和劫掠物！ **››**

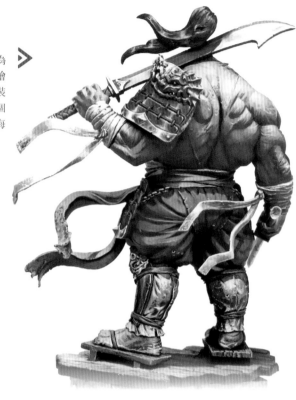

1.4.12 - 歡迎登船！

船的甲板也是直接受到想像光源的影響，所以需要以亮色繪製，人像模型的投影也將繪製於此，並放置砲彈和桅杆，針對這些陰影部位，我挑選了非常深的紫色。

47. 從繪製深棕色底色開始

48. 接著，以含有大量黃色的亮赭色增亮底色，我在此步驟中使用筆尖非常銳利的筆刷，讓我能畫出細線並強調木板的木紋。

49. 雖然重點轉移到了木板邊緣，但我仍繼續描繪紋理以及最終亮部，增添少許的隨機磨損痕跡，如刮痕與凹痕，針對此部分，我再次使用非常亮的赭色。

1.4.13 - 升起旗子

作為最後的細節，我想藉由飄動的布條強化風吹過場景的感覺，為了強調這點，增添和其他元素一樣跟隨相同風向的飛揚旗子，我還在場景中涵蓋了其他色彩和元素，突顯我想加入的顯著亞洲風格。

因為這個原因，我決定以常見於翡翠的綠色調繪製旗子，我把綠色調混合少量的橘色作為亮部，而非使用單純的翡翠或祖母綠色調，此考量可確保這些表面將與場景中使用的其他暖色調互補，這和半獸人的皮膚尤為相關，它是整件作品的主要元素，以些許黑色和祖母綠色混合而成的色調加深陰影。

50. 以非常截然不同的筆塗風格繪製旗子的亮部和暗部，在此步驟中，我不擔心明顯可見的筆刷痕跡。

51. 下一步，使用噴筆以中間色釉彩調和過渡色，另外，在旗面上增添一些髒污，因為是把此面旗子假定為八成被豎立在戶外很長一段時間了，輕塗上的更淺的色調將代表著髒污和磨損。

52. 針對額外的特色細節，我在旗面上繪製了一些具有幾何符號形式的東方圖案，從草繪幾個圖案和裝飾邊緣開始，這裡的目標是繪製盡可能對稱且有規則的圖案花紋。

53. 以深色線條繪製明確的圖案後，接著使用淺紅色調開始增亮線條內部，因為可能需要好個色層才能徹底覆蓋原本的顏色，所以我建議您以耐心和穩固的手執行此技法。

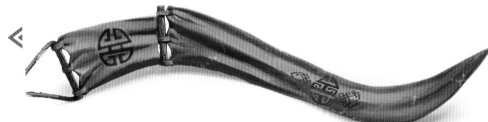

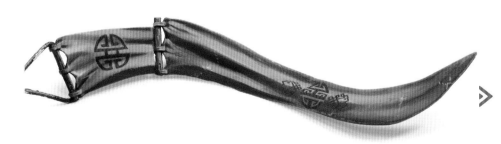

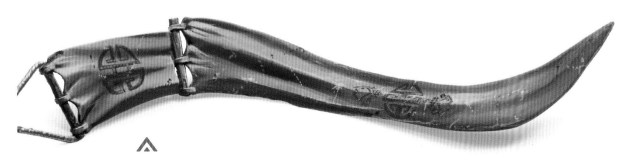

54. 最後，我以淺粉紅色調在斑點與線條所交會的圖案上增添了一些亮度點，藉此潤飾旗面上的髒污，甚至還可以覆蓋在符號的某些部份上，調和出標準的磨損和裂痕效果。

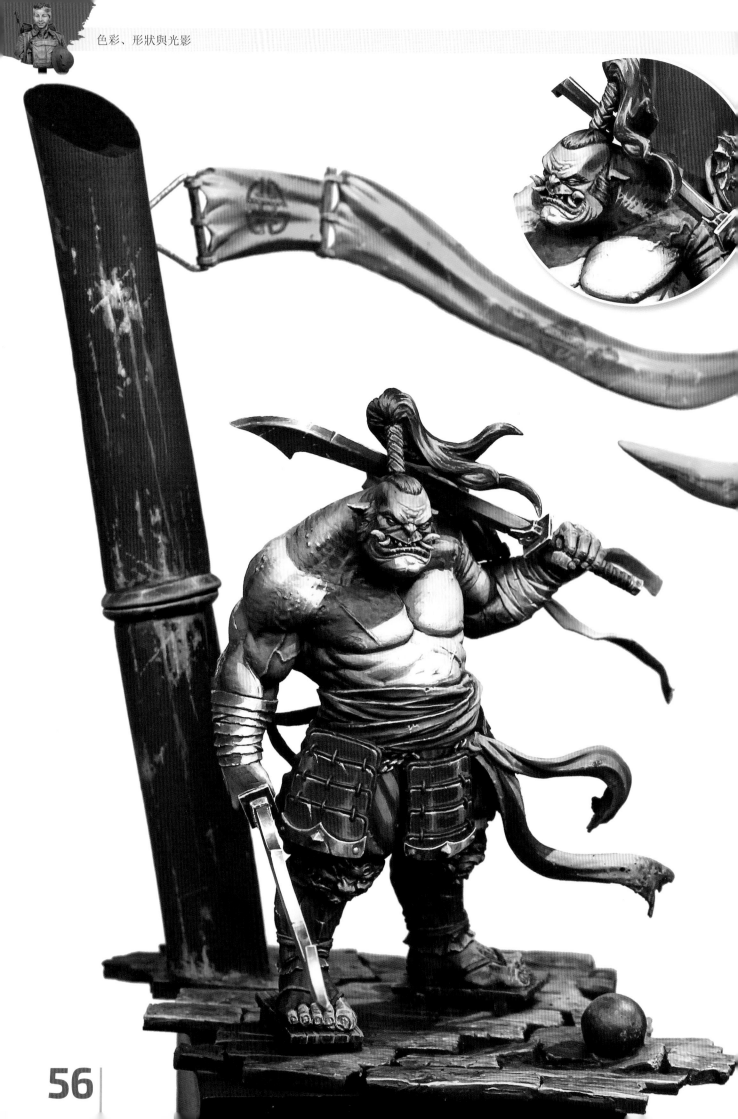

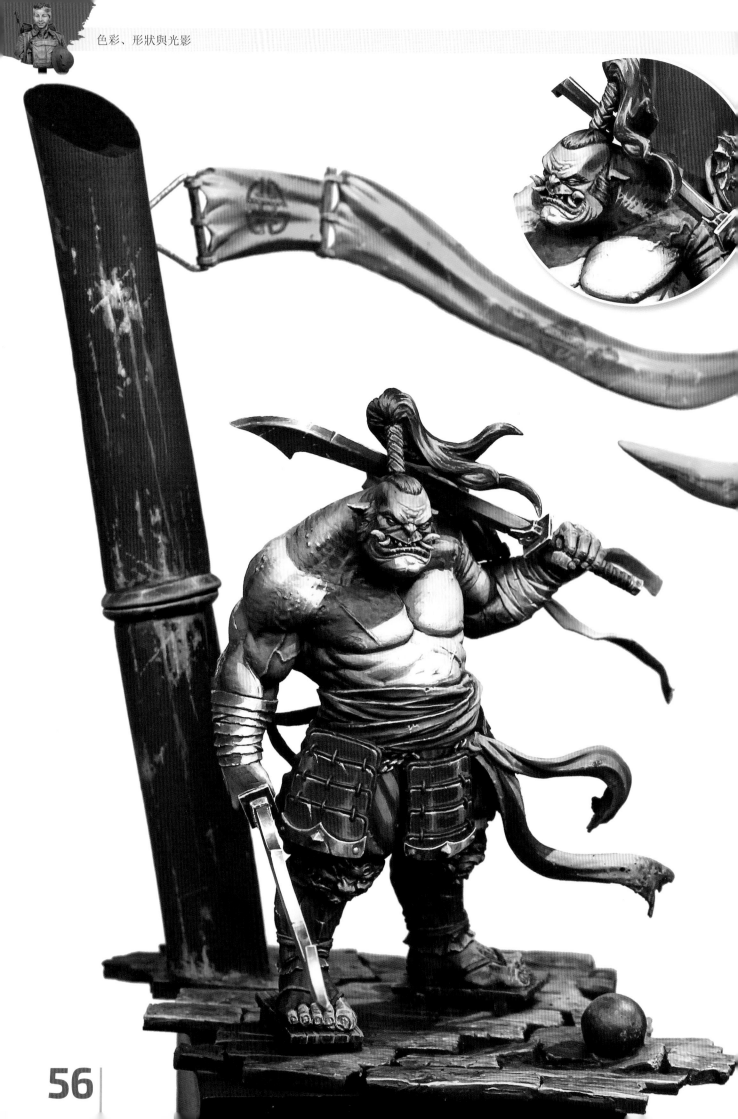

同好們，我們現在就在這艘船抵達的目的地上，我只希望對您來說這是一趟有趣的旅程並且能幫助您增長知識，帶領您的微縮模型創作進入驚人的全新創意階段，您的想像力是唯一的極限。

所有的技法都只是從多年來的繪畫方法改編而來，有些方法甚至流傳了幾世紀，同樣的，首次用於微縮模型的NMM（非金屬色金屬）技法也變成了標準規範，我相信投影也能在此愛好圈中佔有一席之地，事實上，有許多藝術家現在都利用了這項資源，所以我希望您也會實踐它並好好善加利用。

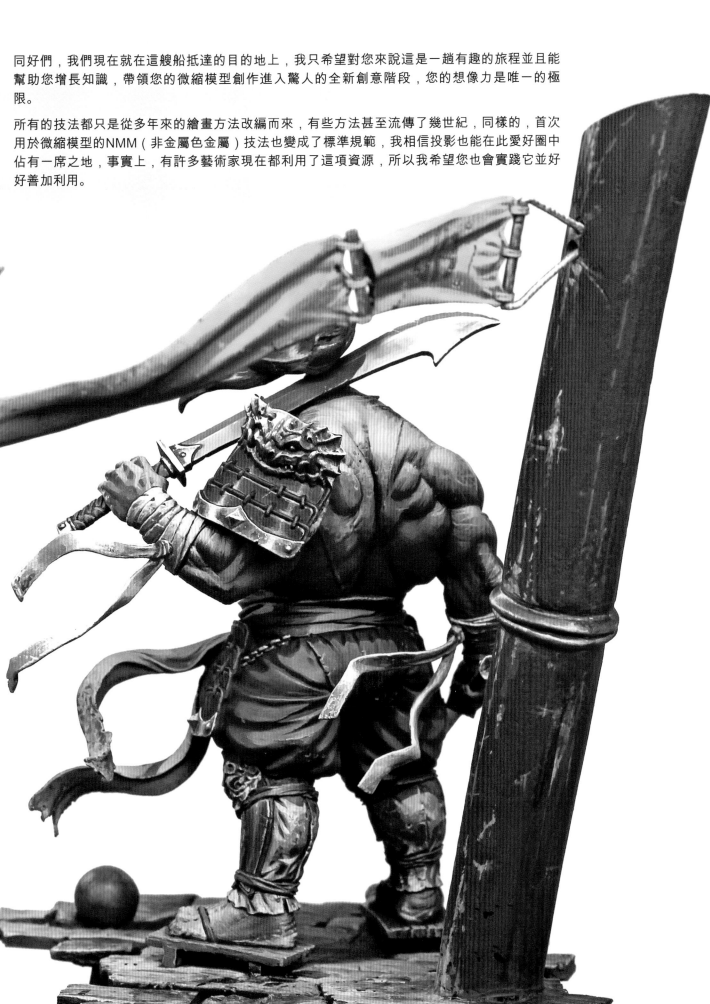

2.-
色彩

介紹

由於光的性質，色彩成了我們感知視覺世界的特質。光包含作為能量形式的電磁輻射，根據其特殊頻率和波長，這種輻射以我們感知到的不同顏色呈現之，因此，白色陽光涵蓋了所有色彩，如同我們在下雨時或以色散稜鏡分解光的組成時所看到的彩虹，以此方式來說，物體是根據其物理特性來反射某種顏色。

從人類的視知覺來看，色彩是我們認識物理世界所依循的基礎元素，雖然輪廓、形狀和質感給了我們足夠的資訊去識別一棵樹，但有時候我們仍需要依靠色彩更精確地定義它，我們可以在街上或超市中看到的藝術家、廣告人員、攝影師，甚至是平面設計師所創造的符號標誌，這些符號標誌運用色彩大力強調外形並正確識別和傳遞預期的訊息，舉個例子，綠色背景中的藍色手提箱並不容易辨別出，相較於黃色背景中的紫羅蘭色手提箱：互補色，綠藍這兩個顏色在色環中的位置太過接近以至於無法輕鬆從彼此中區分開來。

但色彩也具有非常重要的象徵性和表現性維度，作為微縮模型畫師，我們必須將其納入技能庫以擴展享受繪製過程的方法，我們談到顏色的感性特質，它與文化密切相關，在某些文化中，紅色通常與感官享受和鼓勵聯繫在一起，綠色則是希望，白色代表純潔與純真，但在某些文化中，如西方基督教文化，婚禮會使用白色，作為替代，其他社會選擇紅色用於婚禮中。

在此章節中，我們將為您展示顏色的特性，以及創造和諧與表現性微縮模型所使用的色相之間存在的不同混合與互動方式，如前述章節，我們會深入探討色彩理論，同時也會附上文字說明和實作範例，將知識轉化為專有的技術知識。

2.1./ **色環**

開始瞭解色彩前，您需要知道色環，因為在談到色彩運用時，色環會是一個很棒的助手，必須知道三原色：紅色 / 洋紅色、藍色 / 藍綠色和黃色，這三種顏色被稱為原色是因為它們無法由任何其他顏色混合出來，它們缺少共同色相。

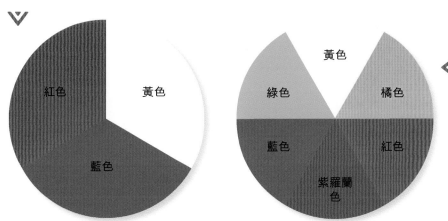

接著，我們有了合成色，它們由兩種原色相互混合而成：綠色（黃色+ 藍色）、橘色（黃色+ 紅色）和紫羅蘭色（藍色+紅色）。

熟悉原色與合成色後，我們擴大到非常重要的互補色概念，互補色總是兩兩一組，而且它們在色環上的位置彼此完全相反，這基本上是由一種原色和一種合成色之間的關係組合而成， 原色一（如藍綠色）的互補色，將會是混合其他兩種原色的結果，即由洋紅色與黃色產生的橘色，原色的互補色一定是合成色，反之亦然。

微縮模型畫師對這種關係非常感興趣，因為正是這些兩兩一組的互補色創造出所有顏色的最大色調對比，如果您想區分並將一個元素與另一個清楚分離開來，這些互補色之間的組合會是非常實用的資源。

兩兩一組的互補色如下：黃色 / 紫羅蘭色、紅色 / 綠色以及藍色 / 橘色。

2.2./ **色溫**

另一個有趣的色彩觀點是暖色組和冷色組的綜合性分類，冷色包含綠色、藍色和紫羅蘭色，也就是說，所有顏色都帶有藍色，通常與夜晚、水和深處聯繫在一起，這就是我們賦予其冰冷特質的原因，彷彿我們將透過觸覺或熱感知感覺到的刺激分配到以視覺感知刺激。

另一方面，暖色的範圍從黃色到紅色，它們被歸在暖色類別是因為讓我們想起了太陽和火，並提供了很棒的照度。

暖色和冷色的組合創造非常強烈的視覺對比，進而強化了熱知覺，畫師Victor Vera聰明地選擇黃色與藍色的組合作為Cormac的衣服，這個絕妙的半身像出自Black Crow Miniatures。

2.2.1 - 根據溫度而來的色彩觀點

色溫的視知覺也展現出另一種非常有趣的觀點，我們可以將其運用在人像微縮模型中，色彩具有創造深度感或親密感的能力；暖色看起來顯眼且與觀看者距離更近，然而冷色卻好像產生了深度，給人從前景朝圖片背景移動的感覺，在選擇顏色為小型模型創造深度或親密感時，此特質非常實用，例如創造焦點，或是在其他部位的正面增添亮部以產生深度。

在第一個方格中，我們的視知覺辨識出了黃色長方形，就好像浮出或突出藍色背景，另一方面，同樣的藍色在第二個方格中卻被感知為負面空間或凹陷。

針對亮部，使用偏黃的暖色，針對具中等明度的部位，如雙頰，將膚色轉換成另一種暖色，即紅色。

藉由在臉部陰影區塊加入紫羅蘭色或藍色等冷色，在不使用黑色的情況下營造深度感。

2.3./ **色彩特性**

現在已經透過色環為您介紹了色彩的特性，我們將更進一步帶您做好分析所有色彩的準備，有很多用來描繪色彩的研究、模型和圖表，但我們選了對微縮模型畫師最實用的一種，這個視覺輔助工具以三種基礎特質作為區分；色相、明度或亮度，以及彩度或飽和度。

此模型為孟塞爾顏色系統（Munsell colour system）以及其樹狀圖，由阿爾伯特．孟塞爾（Albert H. Munsell）於19世紀末至20世紀初所建立，他的模型與三種明確特質有關；色相、明度與飽和度，它們在3D模型中分指三個方向：長度、高度和深度。

2.3.1 - 色相

第一個色相基本上就是我們瞭解的某種顏色，它是能讓我們區分色彩的刺激因素，被定義為與其輻射波長有關的色彩定性變異，我們可以談論紅色、黃色和藍色，這讓我們能區別、命名並標出色彩的數值。

孟塞爾的樹狀圖以水平圓圈環繞水平平面的方式呈現之。

2.3.2 - 明度

明度告訴我們根據照度而來的色彩明暗程度，與加入色彩中的白色或黑色顏料量有關，兩個極端的明度分別是黑色與白色，白色量越多，色彩越明亮且具有高明度，反過來說，在色彩中加入越多黑色，顏色越深且具有低明度。

談到孟塞爾處理法時，我們將移動至該處理法的垂直軸，白色在上，黑色在下。

高明度

這座54公釐騎在馬背上的輕騎兵中校是由Rodrigo H. Chacón所繪製，使用的顏色範圍涵蓋大量白色，紅色配件與虎皮除外，整體作品展現出高明度的構圖。

低明度

此絕妙暈映畫由才華洋溢的Luis Méndez Juanola所創作，呈現非常深色的顏色範圍並在混合色中使用高比例的黑色。

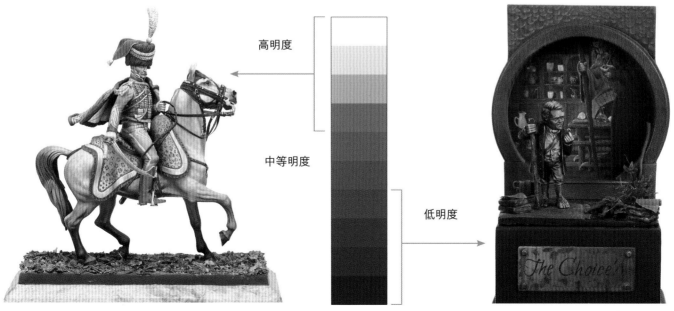

高明度

中等明度

低明度

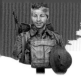

2.3.3 - 彩度或飽和度

當色彩非常鮮豔濃烈時，我們說它具有高彩度或飽和度，同樣地，相對概念即「去飽和」或「淡化」色彩，暗示著缺乏純粹性且偏向灰色調，色彩可以透過加入白色、黑色或其互補色達到淡化效果。

孟塞爾在其模型中將飽和色彩標示在遠離垂直軸的區域：越靠近灰色軸的彩度，顏色越為淡化。

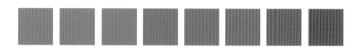

A/B. 同一個半身像的兩種版本，一個由Dmitry Fesechko所創作，使用飽和色，另一個則由Krzysztof Kobalczyk以灰色和淡化色彩進行繪製。

C. Rodrigo H. Chacón以非常飽和的色彩繪製這座半身像，特別是紅色帽子和藍色上衣，這是傳達人物童年形象必須考量的基礎重點。

D. 另一項作品由Rodrigo H. Chacón所創作；高度淡化的色彩接近亨弗萊．鮑嘉（Humphrey Bogart）在北非諜影中的黑白形象。

E. Pepa Saavedra將所有用於此半身像臉部和服裝的顏色進行了淡化，有效傳達獨特的時代美學。

F. David Arroba的作品特色是在部分主題或某部分的作品上，使用了具有非常高彩度的色彩，在這個出色的人像模型中，野獸的飽和黃色與騎者身上的淡化色彩形成極大的鮮明對比。

G. 畫師Enrique Velasco選擇以一系列的淡化色彩創作此場景，即在他的調色盤中加入淡灰色以及黑色和白色。

H. 才華洋溢的藝術家Sergio Calvo所使用的飽和色彩是非常重要的觀點之一，要是沒有這些飽和色彩，這座美國隊長的微縮模型版將無法充分反映出此漫畫人物的特色。

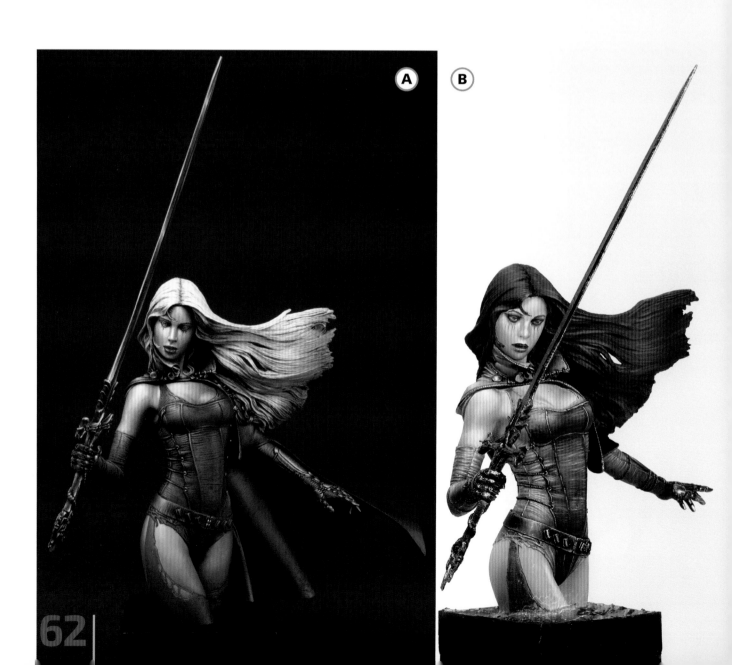

(A) (B)

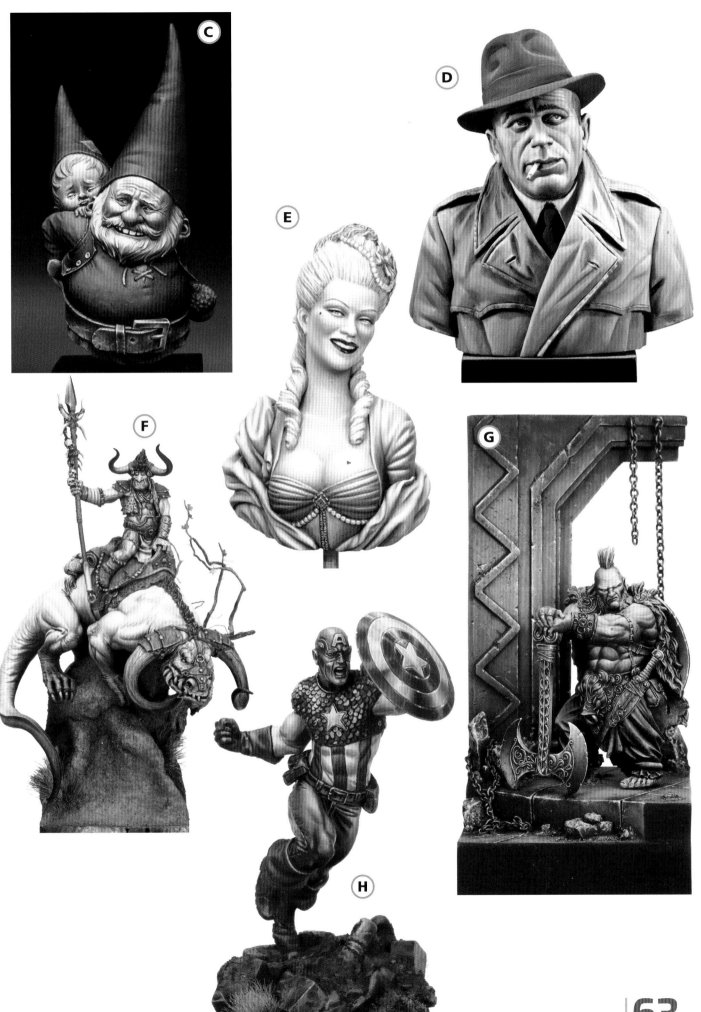

2.4./ **色彩調和**

色彩有各式各樣不同的顏色，我們每個人對它們都有某種程度的偏好，如果我們也將對於多種色彩組合的偏好納入考量，那將有無窮無盡的選項，因此，建立正確挑選和組合色彩的方法，或是對每一個微縮模型來說最適合或最受歡迎的色彩組合是一項相當困難的任務。

然而，有些色彩組合會創造某種程度的規律和均衡，其色彩配置一定會更加賞心悅目，這些組合被稱為色彩調和，當色彩產生令人喜悅的對比和平衡時，就會被視為具有調和性。

接下來，我們將提出一些能創造平衡結果的色彩調和。

2.4.1 - 單色調和

單色調和被定義為以白色和黑色進行淡化時，單一顏色和其變異色的組合，也就是說，使用單一色相並改變其明度和彩度。

A. 針對這座具動態感的微縮模型，畫師Pepa Saavedra 將他調色盤中的色彩縮減至單一赭色，透過微調改變其光度和／或飽和度，以微調後的色彩貫穿整個人像模型和底座。

2.4.2 - 使用類似色調和

類似色處理法使用的是色環上彼此相鄰的顏色，大概是同在色環三分之一內的色彩，它們通常相互契合而且能表現出寧靜沉著的構圖。

B. 創意十足的俄羅斯藝術家Dmitry Fesechko挑選出一小組色環上相鄰的顏色（藍色、綠色和黃色），用以傳達水生動物的外觀並緊密貼合此人物恰如其名「魚中之王」的水性，

2.4.3 - 三等分調和

此色彩調和類型的特色是挑選三種大概等距分布在色環上的顏色，若要運用此組合，您一般
會淡化或降低其中一種顏色的亮度。

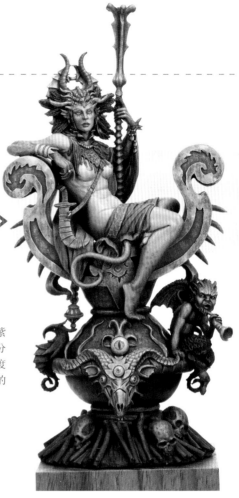

C. Victor Vera再次帶給我們驚喜萬分的
微縮模型，他使用紅色、藍色和黃色作為
三主色，這是另一個等距分布在色環上的
三色範例。

D. Marc Masclans也選擇使用由紫
羅蘭色、黃色和藍色所組成的三等分
色彩處理法，在此範例中運用了高度
淡化的色彩，特別是作為皮膚顏色的
紫羅蘭色調。

2.4.4 - 使用互補色調和

此色彩組合表現出最為強烈的對比效果，讓我們能清楚區分每一種元素，互補色的使用很棘手，因為部分組合會產生不協調感，如紅色和
綠色，為避免此情況發生，可改變其中一種互補色的明度或照度，或是簡單的以其他在色環上位置相近的顏色替換其中一種互補色。

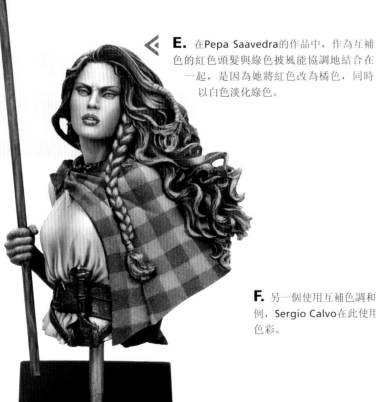

E. 在Pepa Saavedra的作品中，作為互補
色的紅色頭髮與綠色披風能協調地結合在
一起，是因為她將紅色改為橘色，同時
以白色淡化綠色。

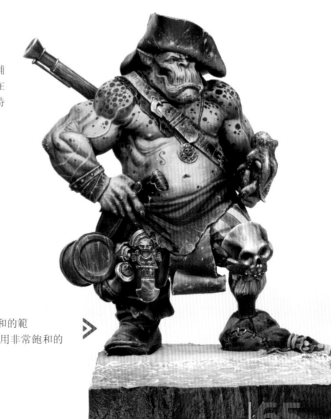

F. 另一個使用互補色調和的範
例，Sergio Calvo在此使用非常飽和的
色彩。

2.5./ 明度的重要性

Dmitry Fesechko

我是Dmitry Fesechko，一位現居於莫斯科的藝術家，有著逾十年的微縮模型繪製和油畫經驗，我從來不把它們分開看待，對我而言，它們就是我人生中的藝術，而且一直是相輔相成的存在，我的其中一位朋友送了我人像模型禮物，讓我因此一頭栽入繪製微縮模型的世界中，因為我也是一位職業油畫家，所以取得相當快的進展。

不久前，我才接了一些桌遊案件，賺了點錢，從最一開始的微縮模型的探索旅程，我便以油畫顏料進行實驗，因為我擁有使用它們在帆布上作畫的經驗，剛開始實驗時，並沒有任何專門針對油畫微縮模型的文章，所以我花了相當長的時間才取得良好成果，我試過從古典的微縮模型繪製法中習得的多種技法，特別是色彩與色調的運用法，此方法非常不同於繪畫技法，它是現在的主流畫法，一般來說，比起在所有細節上使用對比，我在構圖中更偏重色調關係的運用，我從古典藝術中學到的第二件事是細微差別的明度，舉例而言，你們應該都知道我們可以將臉部劃分成冷色／淡紅色／黃色區塊，或是在一般光影下的冷／熱關係。

很多人偏好在微縮模型中運用此方法，在古典藝術中，當然會提到所有的色彩關係，但卻是以更具細微不同的方式呈現，這裡有微微的淡紅色調，那裡帶著一點淡綠色，亮部只要比暗部再火熱一點等等，沒有誰優於誰的說法，兩種處理法各佔有一席之地。

以高度飽和色和對比繪製的模型，通常能更加吸引觀看者的目光，但它絕對不是唯一的繪製方法，當油畫技法成長時，我開始瞭解到透過此藝術形式能表達多少的自我，藝術首先是藝術家本身的表現，我一直在繪製的每一個專案中嘗試表達一些不僅來自外部影響，同時也出自內心深處自我的想法，我當下這一刻所感受到的情感能對想法有所啟發，當然，有時候非常困難，因為微縮模型畫師受模型所限制，但仍有很多可以用來表達自我的方式：透過色彩或色調構圖、賦予微縮模型生動活潑的氛圍，或是環境光的運用等等。

對我而言，微縮模型繪製一直都是一種藝術，然而將藝術從工藝中區分開來的是什麼呢？我認為是其獨特性，這也是為什麼我真的很喜歡以最具獨創性方式所繪製的微縮模型，但我不知道此技法為何就消逝在背景中了，它仍然非常重要，因為能為您提供以自己希望的方式精確表達自我的可能性，我不喜歡繪製、亦不欣賞循規蹈矩或了無新意的微縮模型，如果每個人只是遵循微縮模型的繪製規則，它就只是一種工藝，如很多人現在對它的理解，但我不是。

介紹

今日，越來越多人相信微縮模型繪製是一種藝術形式，與所有藝術形式相同，它擁有自己的藝術類型與風格，色彩的歷史準確性在歷史軍事模型繪製中最受青睞，在幻想類型中則通常會採用一些生動逼真的特效來吸引觀看者的目光，不同的微縮模型藝術家也會使用不同的方法：部分嘗試以寫實方式繪製，其他則以非寫實方式繪製，有很多用來繪製模型或構圖的藝術性技法不僅既出眾，還能吸引人們的注意力，如質感、極端的色彩對比等等，但在每一種情況下，畫師都嘗試營造出能真正存在真實世界中的微型幻覺，還有一件被很多藝術家遺忘的事，嘗試營造幻覺時，別忘了色調或明度。

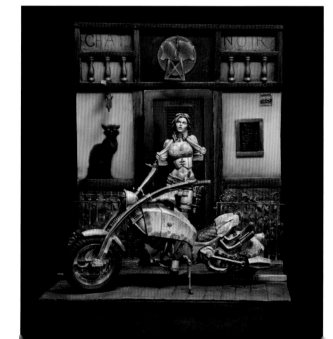

2.5.1 – 明度

我耳聞過幾個問題，例如：您用了哪些顏色塑造寫實的膚色？或是您用了哪些顏色營造NMM效果？次數之多，瑕疵就掩蓋在問題自身中，想像一張來自遙遠過去的老舊黑白照，如果您研究過，您會發現雖然照片沒有顏色，但仍可以辨識出不同素材，您可以區分出照片中的物體，一個是木製，另一個是金屬製，將這點牢記後，請提出另一個問題：在描繪不同素材時，色彩或色相是否真的如此重要？ 不，並不是如此重要，重要的是明度和不同物體間的色調關係。

請記得，色彩理論中的色彩具有三種特質：色相、飽和度與明度，色相是在可見光光譜內的波長，因為光線波長的不同，我們的眼睛能區別由藍到紅等顏色，以此類推，在色彩理論中，此特徵組成了色環的基礎，飽和度是顏色看起來的鮮豔程度，指的是色相的強度，範圍涵蓋從沒有飽和度的灰色調到高飽和度的純粹鮮豔色調，很多藝術家都只利用這兩種特徵就試圖瞭解和應用色彩理論，卻忽略了最重要的特質 – 明度。

明度有時被稱為色調或亮度，指的是顏色的明或暗，與飽和度和色相無關，明度在營造立體幻覺中扮演著不可或缺的角色，沒錯，微縮模型藝術是一種3D的藝術形式，而且我們已具有營造立體感的能力，但您必須思考到我們繪製的物體大小與現實世界中的真實物體截然不同，我們一定要重新思考立體感以營造出適當的幻覺，因為光會依物體的大小展現不同的互動方式，否則，我們只要在每一種素材表面塗上一層顏色即可，無須繪製暗部、中間調和亮部，我們的大腦首先辨識的是色調，進而瞭解該物體是否具有立體感，而不用評估色相和飽和度，色調關係在構圖中扮演著非常重要的角色，當我們從遠處觀看模型或仿真模型時，明度有助於我們瞭解此作品。

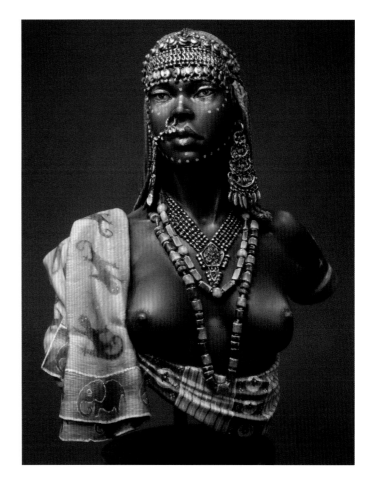

2.5.2 – 使用明度的古典方法

如您所知，過去的藝術家第一件學習的事是如何拿筆作畫，然後，他們開始繪畫，僅使用黑色和白色顏料或單色調色盤，原因是在嘗試使用色調時，色彩帶來的強烈影響會分散我們的注意力，調整並訓練眼睛辨識物體的明度需要花一點時間，當然，您可以在繪製模型時，使用淡化色彩的參考圖，但仍然不要忽視在沒有任何參考的情況，辨識不同物體明度的技能，您應該不斷比較並向自己提問：「這區塊是否比另一個區塊明亮…」

永遠將明暗尺放在大腦中非常重要，明暗尺能讓觀看者注意到物體上的色調明度，所以您可以找出在最深和最淺色調之間遞增的明度改變，您可以想像把明暗尺分成11個方格，帶有從0到10的明度，1是最深的明度。

電腦軟體程式通常有從0%到100%的比例尺，0%是最深的明度，使用該比例尺測量物體時，您應該將物體的明度分為：亮部、光照區、半色調、暗部、反射光以及投影，最後一項在微縮模型繪製中幾乎不使用，但如果您使用的是淡化參考圖，仍應該將它牢記在心，物體的亮部是眼睛看到直接反射光源光的區塊，一般為物體的最亮點，然後才是光照區，此區塊反射的光不像亮部直接來自光源，半色調通常指的是暗部和光照區之間的小範圍，暗部是物體最深色的區塊，因為只有來自光源的微量光能觸及它。

但每一種素材有具有自己的反光特性，現實世界中沒有完全霧面的物體，也許黑洞除外，主光源的暗部可能會接收到來自附近物體的反光，臉上的反光可能是由附近表面等的物體所造成。

我看過很多繪製的微縮模型，他們在每個細節上用了最大色調對比，如果以明暗尺測量，每個細節都具有從0（黑色）到10（白色）的明度，在這樣的情況下，我們無法談論任何不同素材的寫實描述，我還發現此方法甚至不利於非寫實化，因為它會摧毀構圖，讓我們一起找出一些描述不同素材且出自古典藝術家之手的繪畫範例，並以明暗尺測量之。

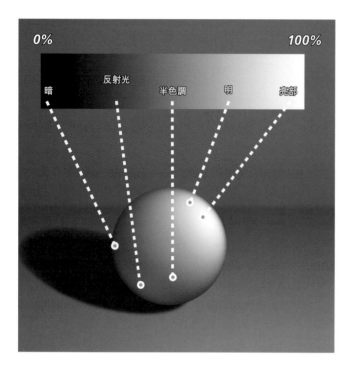

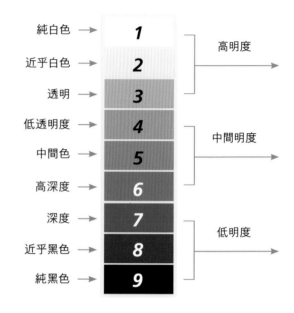

我們可以想像將比例尺分為從深黑色到淺白色的明度方格。

2.5.3 - 膚色

人類的皮膚是一種複雜的素材，它一方面相當霧面，另一方面，又具有次要表面散射的有趣特性。

光穿透皮膚層並散射於下方，同時呈現血液、骨骼以及血管的顏色，如果您看過死皮的顏色，那麼就知道它呈現非常灰白的淺色，讓我們一起看看過去的藝術家如何處理皮膚的色調明度。

如果看過昔日大師繪製的肖像畫，您會注意到他們都是以明暗尺上非常高的明度描繪人類皮膚，甚至暗部，仔細觀看Rembrandt Van Rijn Peter Paul Rubens John Singer Sargent William Bouguereau以及其它畫家的畫作，皮膚看起來好像由內而外散發光芒，精確描繪出次要表面的光線散射，相反的，很多微縮模型畫師喜歡在皮膚上使用深色暗部，讓皮膚看起來宛若曬傷又死氣沉沉。

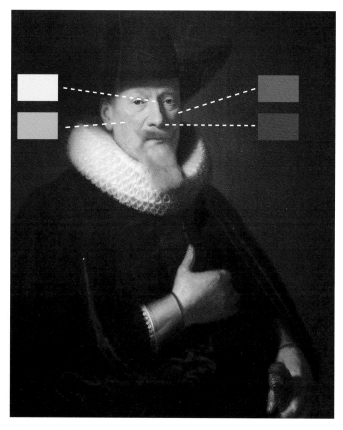

讓我們看看畫作***Bürgermeister Von Prag***的淡化照片，由Casanova Del Monte Turris所繪製，沒錯，臉部被劃分為明暗兩塊，光照區在明暗尺上的明度約為8（80%），陰影區的明度約為3.3，暗部中的反射光是4，亮部是9，我們可以從中學到什麼？　首先，臉部的明暗尺約有5階：從3.3到9，第二，臉部沒有100%的白色亮部，第三，最暗部的色調相當淺，只有3.3。

現在，讓我們觀察同一位藝術家繪製的***Anna Heinz Von Jaden***肖像畫，此範例使用了幾乎相同的色調變化，亮部 － 8，光照區 － 7，暗部 － 4，反射光 － 6，明暗尺上的階數甚至更少，只有4階。

現在，您可以將此知識運用在微縮模型繪製上，以寫實的方式描繪人類皮膚，我想向您展示近期繪製完成的模型惡魔獵手並以此為例，我淡化了這張照片並發現皮膚上的亮部明度為8.5，光照區為7，暗部為3。

2.5.4 – 金屬

使用非金屬色顏料描繪金屬素材是一種非常受歡迎的畫法，如我前面所述，許多微縮模型畫師都試圖找出最終的色彩配方來描繪不同金屬，但金屬越具拋光性，其所擁有的局部色彩越少，它單純只是反映出所有周遭物體的顏色。

先將使用NMM方法上色的問題放在一邊，想想我們能從此素材的色調關係中學到什麼，現在，我們將使用由Willem　　Heda所繪製的靜物畫名作 *Still Life with Fruit Pie and various Objects*（未完成）作為參考資料。

Still Life with Fruit Pie and various Objects（未完成）為Willem Heda的畫作，請想想這個花瓶金屬物，當然，所有的光線與反光都來自周遭物體與環境，藝術家在繪製微縮模型時，都喜歡簡化很多東西，但我們仍可以瞭解到暗部在明暗尺上的明度約為1，亮部的明度則接近10，反光物體的明度大約落在4-6之間，亮部周圍的小光照區是6，它的明度和反光的白色線條一樣，金屬通常能反射出所有素材的最大明度，但最重要的是幾乎沒有具體的光照區，只有亮部！而暗部在此情況下只具有較低的反光度，約佔物體的75%。

使用NMM畫法繪製微縮模型上的金屬時，記住所學的小訣竅對你將有莫大幫助：

✓ 高對比度　　　　　　　　　　　　✓ 幾乎沒有單一的光照區

✓ 環境和周遭物體的反光　　　　　　✓ 「暗部」比例

2.5.5 – 布料

布料的類型有千萬種，與光互動的方式也各有不同，緞料帶有非常強烈的對比和非常明亮的亮部，從另一個角度來看，棉料通常幾乎沒有亮部等等，但黑布與白布這兩個東西可會有一點困難。

讓我們再次觀察由Willem Heda所繪製的 *Still Life with Fruit Pie and various Objects*，此畫作的特色是非常美麗的手繪白色桌布。

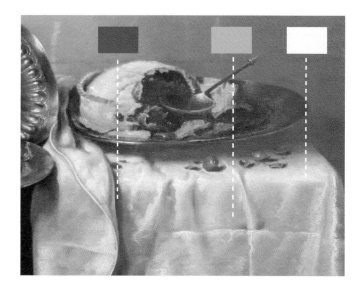 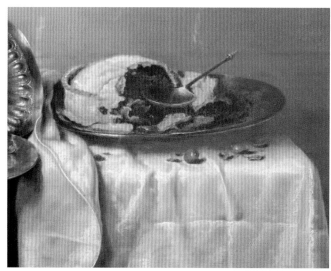

Still Life with Fruit Pie and various Objects 為Willem Heda的畫作，如您在畫中所見，棉布通常幾乎沒有亮部。

亮部的明度約為9，光照區為7，而暗部則大約是3，在明暗尺上的範圍大概有6階，暗部只大概佔表面的10%，但當然，它取決於布料，每一個範例都很獨特，所以，當您在繪製布料時，請試著不要畫很多暗部，即便是最深色的暗部，也都不要使用在明暗尺上明度低於3-4的色調。

針對黑布主題，我選擇了由Casanova Del Monte Turris所繪製的 *Bürgermeister Von Prag* 淡化照片，不訝異黑色披風擁有大約90%的暗部，在有限的光照下，明度顯示為0，亮部的明度在1-2之間，在明暗尺的總範圍只有2階。

2.5.6 – 色調構圖

在解決如何使用明暗尺描繪不同素材後，我們現在可以使用將明度納入構圖本身的古典畫法，所以，什麼是構圖？簡單來說，它就是透過使觀察者感興趣來引領觀看者目光的方法，您可以影響觀看者，讓他們花一些時間在焦點上、理解從頭到尾的構圖以及喚起再次觀看的渴望。

構圖的種類：

✓ *線條構圖*，此構圖類型主要取決於模型的雕塑以及在場景中擺放的方法，以基礎線條引領觀看者的目光，您可以在模型的姿勢、手勢、視線等等之中看到這些線條，另外，您也可以透過繪製增加線條，例如加入一些圖案和花紋。

✓ *色彩構圖*　色相和飽和度的明度是下一個構圖的觀點，您可以在專門講述色彩理論以及色調構圖的篇幅中找到很多與色相有關的資訊，此外，考慮到大腦首先辨識色調的下意識動作非常重要，它簡化了外形和明度並將它們組合成具有凝聚力的圖片，試著觀看圖片一秒，然後閉上雙眼，您的大腦只會捕捉到基礎的明度，甚至連色彩都只扮演著次要角色，您很可能會一直記得左邊區塊是深色，右邊區塊是淺色，但兩者之間有很多細節，順帶一提，許多畫師認為光照區最能吸引觀看者的注意力，這是個錯誤，事實上，這一切只和對比有關，高對比度區塊能創造出引人注目的焦點，如果有一個黑點在淺色背景上，那麼吸引您注意的會是這個黑點，而非淺色背景。

您可以在Albert Edelfelt的*Service divin au bord de la mer*中找到由視線和深色人影形成構圖焦點的絕佳範例。

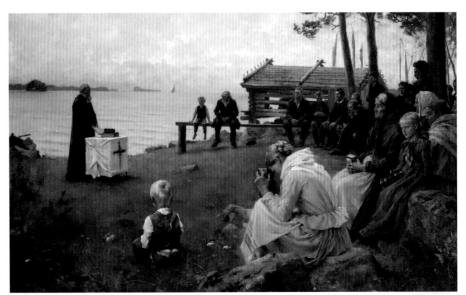

位於畫作左側的牧師肯定是最重要的構圖焦點之一，它吸引了眾多注意力，因為牧師的黑色長袍與聖壇的白色布料形成非常高度的對比，接著，他的視線開始引領我們看向右邊坐著的男孩與老人，在這兩個人物和背景之間也構成非常高度的對比，所有其他人同樣地注視著牧師，所以我們跟隨他們的目光並注意到此畫作中的第二個焦點 – 悲傷的婦人，她被黑色人影所圍繞，卻身著白色服裝，此對比吸引著我們的目光，牧師的服裝和婦人的服裝之對比具有象徵意義，一旁注視著牧師的男孩串起了環形構圖。

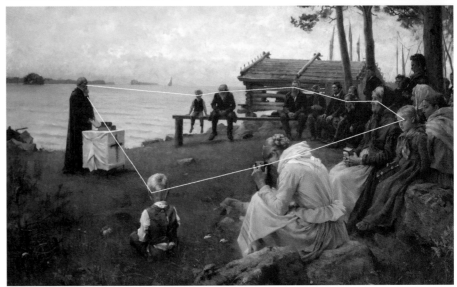

2.5.7 - 畫廊的明度

最後，我想為您展示幾個我的作品範例，以清楚說明此繪畫方法。

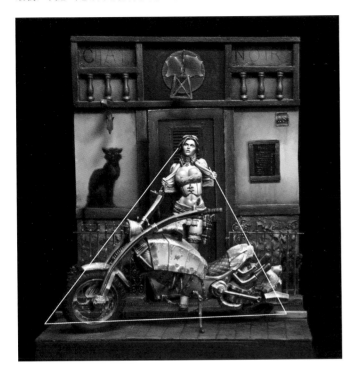 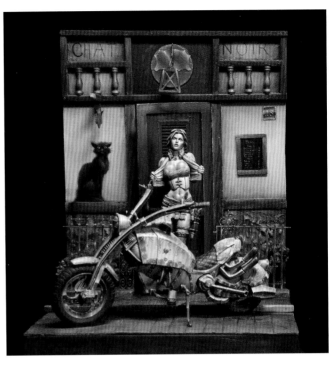

此構圖的主要空間幾乎形成完美的三點佈光，左邊的黑貓和右邊的黑色菜單告示牌平衡了此構圖，有助於構築對比。

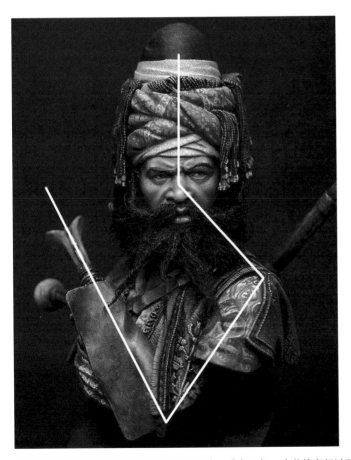 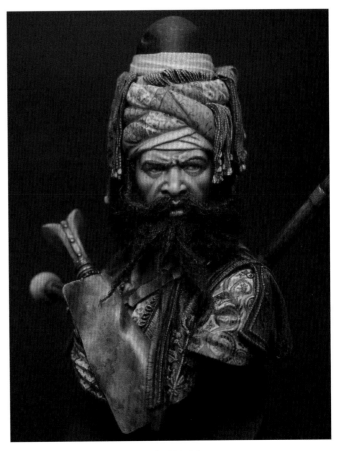

海盜的黑鬍子與他臉上的亮部形成高對比度，淺色刀柄、皮革的亮部以及淺色襯衫有助於以我所預期的方式引領目光。

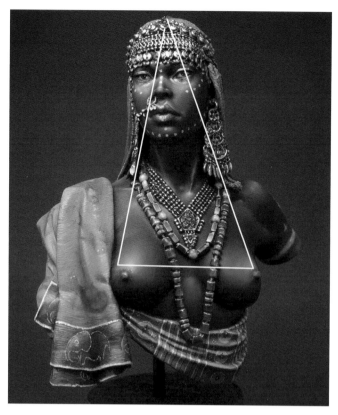 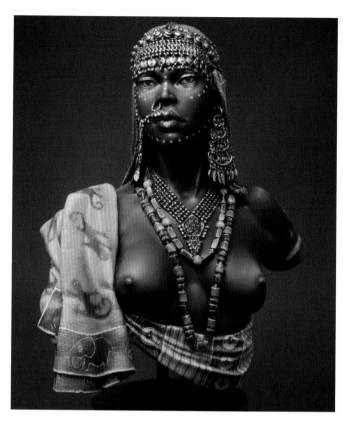

臉部的高對比度創造了焦點，胸部同樣具有高對比度，所以也會產生焦點，我們再一次取得三角構圖，這在藝術中是一種非常常見的構圖種類，因為它將觀看者的視線串連起來。

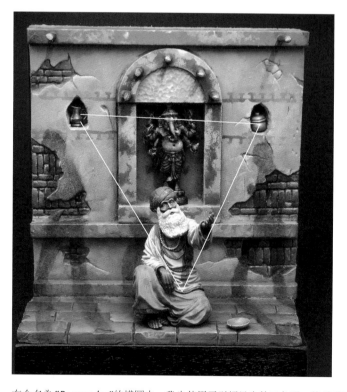 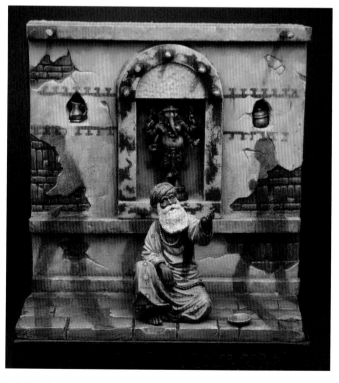

在命名為"*Passers-by*"的構圖中，我也使用了引領目光的三角形，將最重要的焦點框起來 – 乞討者的臉部，您也可以在畫中看到男子的鬍鬚是明亮的表面，甚至連深色的象頭神（Ganeshu）雕像都在強調這點上起了推波助瀾之效，路人和物體的陰影營造出動態感和深度。

我希望此繪畫方法有助於您您奉獻享受絕妙的微縮模型藝術。

Dimitry Fesechko

2.6./ **從理論到實作**

2.6.1 – 從理論到實作 Rodrigo H. Chacón所撰

- -

灰階彩繪技法

在瞭解色彩明度的重要性後，我們將從理論進入實作並為您展示以灰階為基礎的新技法，我們將在皮革帽上以混入黑色和白色的一系列灰色繪製亮部與暗部，接著，透過建構微稀釋的壓克力顏料層的方式，使用釉彩在灰色漸層上增添色彩。

◁ **1.** 此專案由未上色的頭部開始著手。

2. 以噴筆噴塗一層中灰色底漆。 ▷

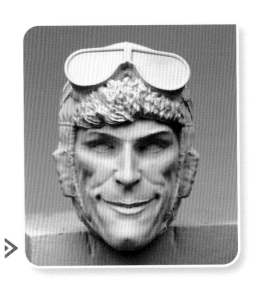

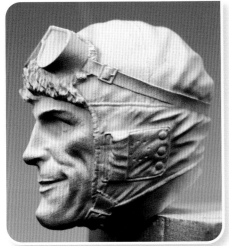

◁ **3.** 在前面的混合色中加入些許白色，透過從上方噴灑顏料模擬頂部光的方式，以噴筆在頭部上方平面噴塗一層亮部層。

4. 接下來，混入更多的白色來繪製剩餘的亮部，以筆刷上色較小的表面。 ▷

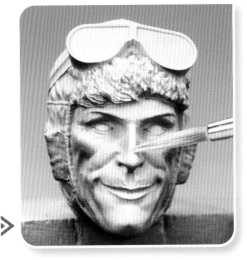

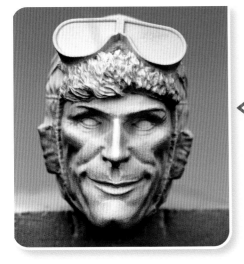

◁ **5.** 根據每一個元素的亮度以及每一種反光方式，繪製適當強度的亮部。

6. 以深灰色調繪製陰影並加入黑色輪廓加以定義。 ▷

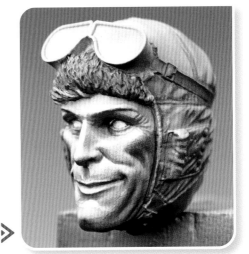

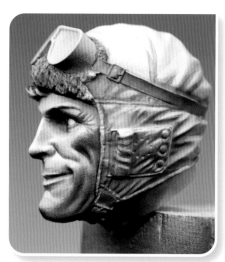 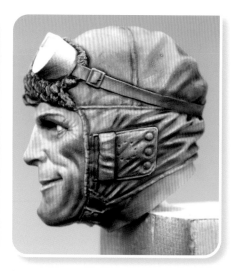 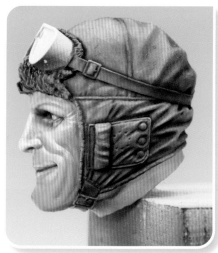

7. 建構稀釋的壓克力顏料層，以中間調灰色突顯雕像的外形，使用較濃稠的顏料勾勒黑色輪廓。

8. 繪製帽子上的亮部、暗部和輪廓後繼續在灰階上增添好幾層極度稀釋的壓克力顏料，陰影漆、濾鏡漆和即用漬洗漆在此繪製工作中展現極佳效果。

9. 把作為濾鏡漆使用的橘色皮革色顏料覆蓋在灰階上，在深黑色上呈現深棕色，在亮白色上則呈現淺棕色。

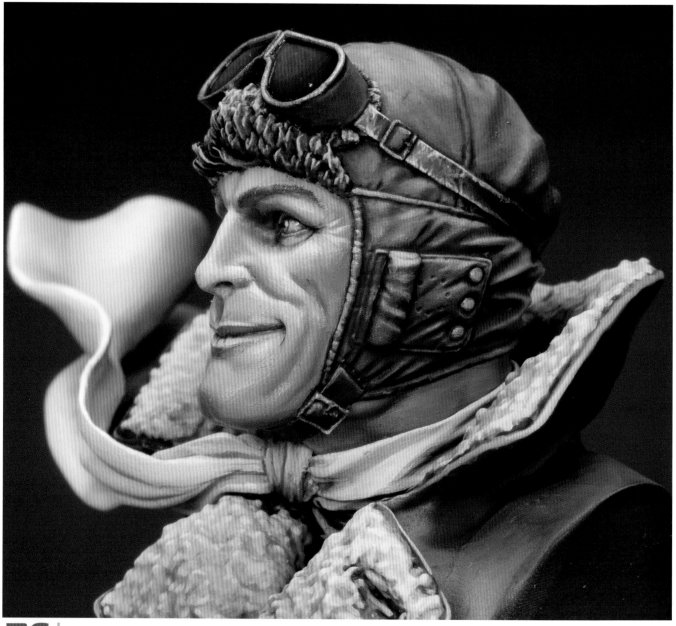

2.6.2 – 從理論到實作 David Arroba所撰

你好，我是David Arroba，現以專業畫師身分任職於Big Child Creatives工作室。

雖然我5年前開始從事繪畫工作，但在微縮模型世界中的專業經歷卻是從撰寫這篇文章開始，僅僅七個月時間，之前，我的工作中心都放在對歷史的熱情上，但在大學畢業以及稍後完成碩士學位後，我決定從事微縮模型畫師工作，繪畫以及所有和繪畫有關的事物構成了我的生活，我熱愛我的工作，每項新專案必然都是新鮮挑戰。

介紹

將所有前面分析過的色彩相關理論付諸實行，並以此貫穿整個教學示範，就我看來，色彩是微縮模型繪製的關鍵觀點之一，熟悉我作品的人都知道色彩運用對我來說有多麼重要，而且它具有激發觀看者不同感受的可能性。

針對此章節，我決定使用這座被稱為「妖精之王」的出色模型作為範例，出自Lucas Pina的天賦巧手，我認為他是現今世界中最棒的微縮模型雕塑師。

整體的色彩處理法都非常簡單，我打算使用紅色和綠色的互補色組合在人像模型最重要的兩個元素之間創造大量對比：披風或布料（紅色）與皮膚（綠色），若要進一步加深此對比，則需在披風上加入大量的飽和或鮮豔色彩以及強度，而非添加在其他元素上。

確立好這些特徵作為起始點後，讓我們開始吧！

1. 針對底漆層，我使用黑色噴漆作為第一層，然後使用噴筆以白色突顯人像模型亮部，我決定採用來自右手邊的頂部光處理方式，創造大量在光照表面和陰影表面之間的對比。

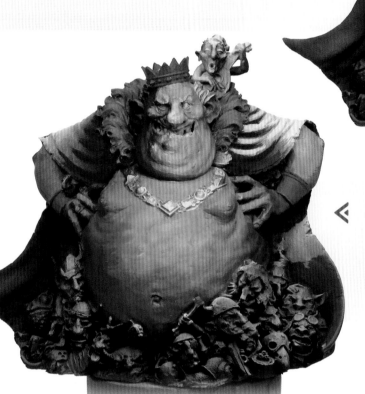

2. 以筆刷繪製中綠色暗部與亮部作為最初的底色運用，暗部與亮部底漆層有助於從頭開始建立的對比，因為白色和黑色將會對第一層底色造成影響，在此階段中，只要在紅色披風上繪製深色調暗部即可。

3. 下一步，使用更鮮明的綠色繪製皮膚的亮部，為了呈現平衡的整體外觀，同時以各自底色繪製所有元素很便利，在此步驟中，我也為金屬配件加入中灰色底層，披風上的毛絨則使用非常深的赭色。

亮面的飽和度

以創造非常飽和的紅色布料為目標，若要實現此高彩度目標，在亮部區塊繪上非常濃烈飽和的紅色調非常重要，　　紅色是一個有點難度的色調，因為繪製亮部時很容易變淡，不僅會失去其原本明亮的色調，還可能視繪製亮部的顏色偏向粉紅色或橘色。

若要避免此情況發生，需以加深的紅色創造立體感與對比，同時在淡化的陰影面上繪製陰影，在突顯紅色時，請擴增亮面上近乎白色的米色層，如同您可以在不同步驟中看到，以另一層純紅色繪製亮部平面，此白色底層能維持我們對紅色應有的活力感與濃豔度之期待。

創造亮部與暗部之間的正確對比度後，仔細描繪兩者之間的輪廓也非常重要，最後，以中赭色繪製披風的邊緣。

在手環部分使用非金屬色金屬（NMM）技法，以常見於標準壓克力顏料中的非金屬色顏料模擬光澤金屬的質感，若要實現具有寫實感的非金屬色金屬漆面，您必須將光的反射集中在大量暴露於為人像模型所建立的想像光源方向下的區域，記住您需要在最亮部和最暗部之間建立高對比度也很重要。

 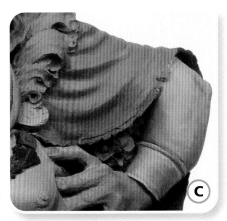

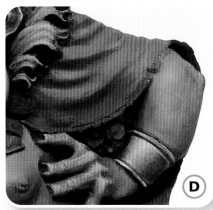 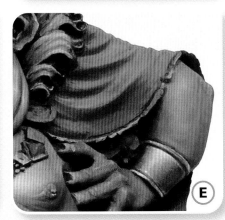 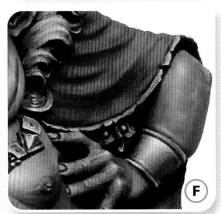

紅色披風

A. 為暗部畫上非常深的紅色底層，亮部則是近乎白色的米色底層。

B. 以純紅色覆蓋亮部的白色底層。

C. 接著，再增添一層更明亮溫暖的紅色。

D. 重新處理部分暗部以維持對比度。

E. 以赭色繪製邊緣。

F. 以加入黃色和白色的底色突顯飾邊，進而定義邊緣。

金色手環

A. 以非常深的赭色繪製底層。

B. 在前面的混合色中加入淺赭色和綠色，繪製第一個光照增層。

C. 接著，加入黃色以用於下一層亮部。

D. 加入更多黃色和白色，使用隨機水平線影法縮減繪製的範圍。

E. 將最後增層和白色集中在非常小的範圍上，呈現倒三角形，加入模擬閃光的小點。

F. 最後，描繪手環邊緣的輪廓。

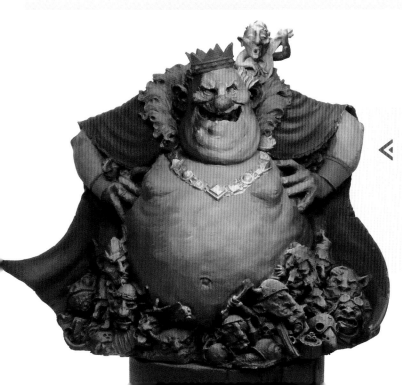

4. 回到一般工序，您可以看到披風剛繪上紅色調的樣子，作品中的兩大元素開始產生更鮮明的色彩對比，在頭部位置的披風表面使用如此強烈飽和的紅色調，可將觀看者的注意力集中在人像模型最重要的臉部。

5. 為了建立能增加立體感的色彩漸層，相對於先前的增層，這裡反而要減少身體和臉部的連續亮部擴增，綠色區塊的亮部更偏橘色，在肚子和頭部下方形成微暖色增層，另一方面，我在臉部中央使用微偏冷的綠色，這為人像模型的皮膚帶來了色調變化，因而呈現與單一綠色調相對的各式色調。

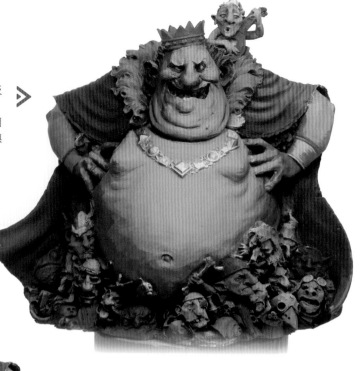

6. 在進入噴筆階段前，使用筆刷以非常淺的鮭紅色繪製皮膚上最後的亮部增層，我也為人像模型的剩餘元素上了底色，以讓人更容易領會整體的色彩處理方式。

7. 此時正是拿起噴筆的好時機，第一步是以膠帶遮蔽靠近膚色區塊的披風，以避免過度噴塗紅色服裝，接著，繼續以非常明亮的綠色調繪製第一層濾鏡漆，創造更生動逼真的皮膚樣貌，在使用噴筆階段前，以筆刷在亮部與暗部之間建立色彩漸層，對維持對比度以及塑造明暗面來說很重要，

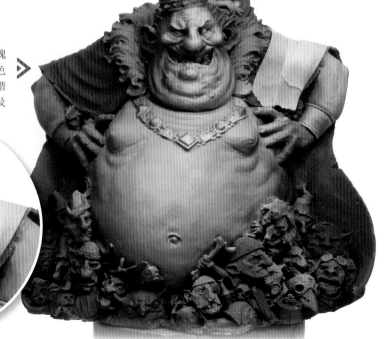

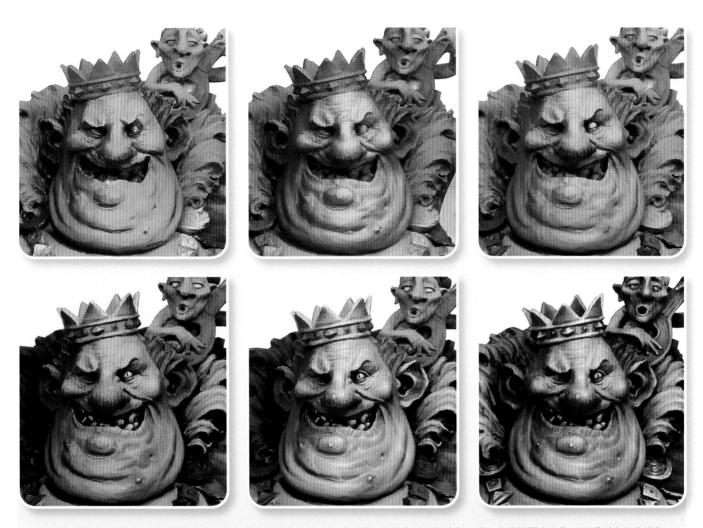

如果之前部分在繪製披風時完成了，我會在此暫時停下手邊工作以更詳細地觀察臉部的繪製工序，在此構圖中，您可以看到完整的繪製工序，採用和剩餘皮膚相同的方法處理臉部，使用噴筆噴塗不同色調後，亮部的明度回歸了，並以筆刷繪上更多色調，我以對比鮮明的陰影和淡紅區塊與淡綠皮膚建立更高的對比度，使用非披風色的微偏冷紅色以區別兩者表面，描繪輪廓的工序對臉上的亮部與暗部特別重要，因為它能使最後效果更清晰明確，針對人像模型在陰影的一側，使用了更多綠中帶藍的色調，

最後，以詳細精確方式描繪皺紋和青春痘等小細節，為了真正領會整體的臉部最終效果，先繪製在它周圍的所有元素很重要，。

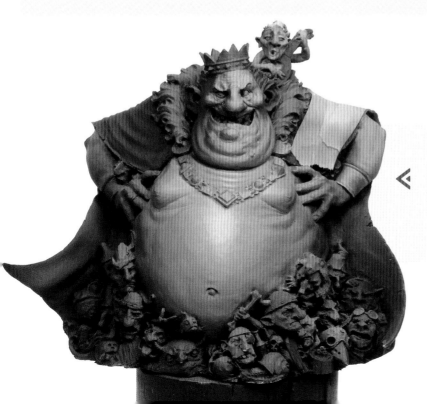

8. 使用筆刷以非常淺的鮭紅色調強化亮部，如前所述，隨著每一次繪製縮減範圍很重要。

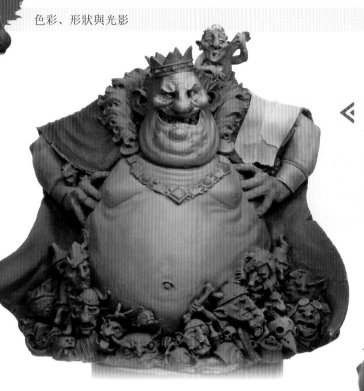

9. 使用噴筆再次噴塗橘褐色釉彩，這些使用噴筆的步驟將「清除」先前以筆刷調和的亮部與暗部漸層，同時透過噴塗濾鏡漆層展現更明亮的色彩，如您所見，前面以筆刷繪製的增層在透明的釉彩薄層下仍清楚可見。

10. 在此之後，因為不會使用噴筆，所以可以撕除遮蔽膠帶並在皮膚上繪製更多亮部，如您在此所見，隨著每一個步驟，看見更整齊優秀的精製效果，人像模型也展現出更豐富的色調。

11. 在此階段繪製最終亮部，最後一輪的亮部讓我能小幅增加對比、改善人像模型的3D外觀，以及定義最小模型上的細節。

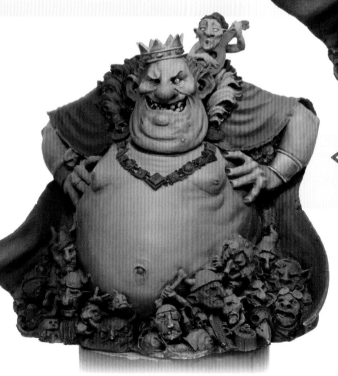

12. 是時候向前移動並繪製小妖精等其他元素了，針對此任務，我在剩餘的小妖精上使用相同的色彩範圍加上微小的色調變化，在展現豐富性的同時，也不會從構圖焦點中分散過多注意力，我挑選了玫瑰色、橘色和藍色調，因為這些臉真的很小，描繪每個元素的輪廓並充分定義非常重要。

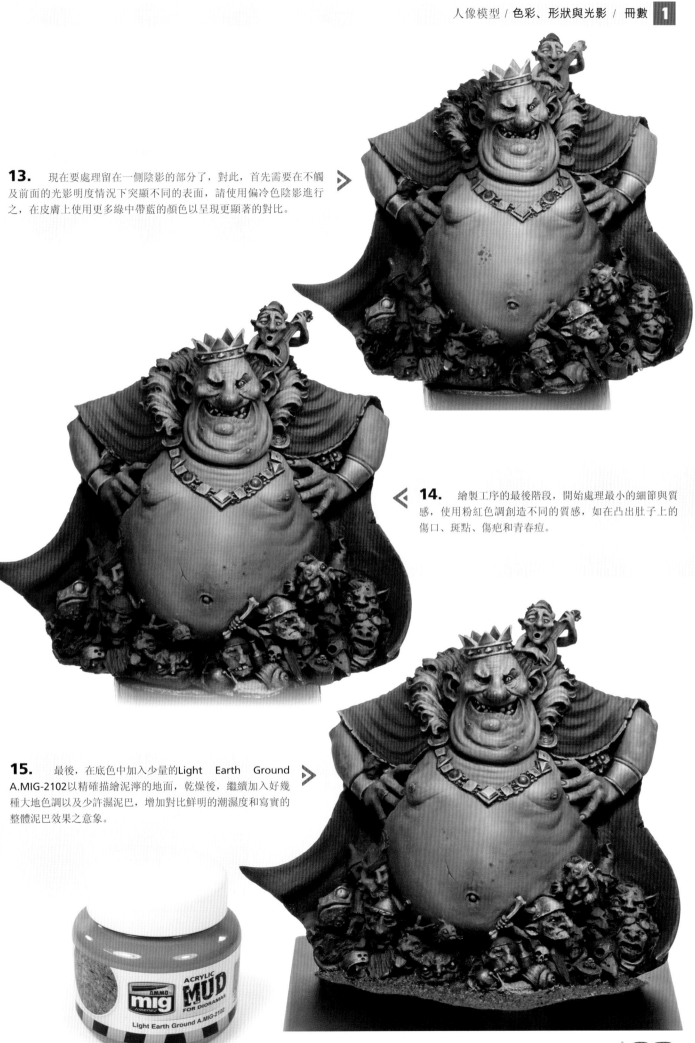

13. 現在要處理留在一側陰影的部分了，對此，首先需要在不觸及前面的光影明度情況下突顯不同的表面，請使用偏冷色陰影進行之，在皮膚上使用更多綠中帶藍的顏色以呈現更顯著的對比。

14. 繪製工序的最後階段，開始處理最小的細節與質感，使用粉紅色調創造不同的質感，如在凸出肚子上的傷口、斑點、傷疤和青春痘。

15. 最後，在底色中加入少量的Light Earth Ground A.MIG-2102以精確描繪泥濘的地面，乾燥後，繼續加入好幾種大地色調以及少許濕泥巴，增加對比鮮明的潮濕度和寫實的整體泥巴效果之意象。

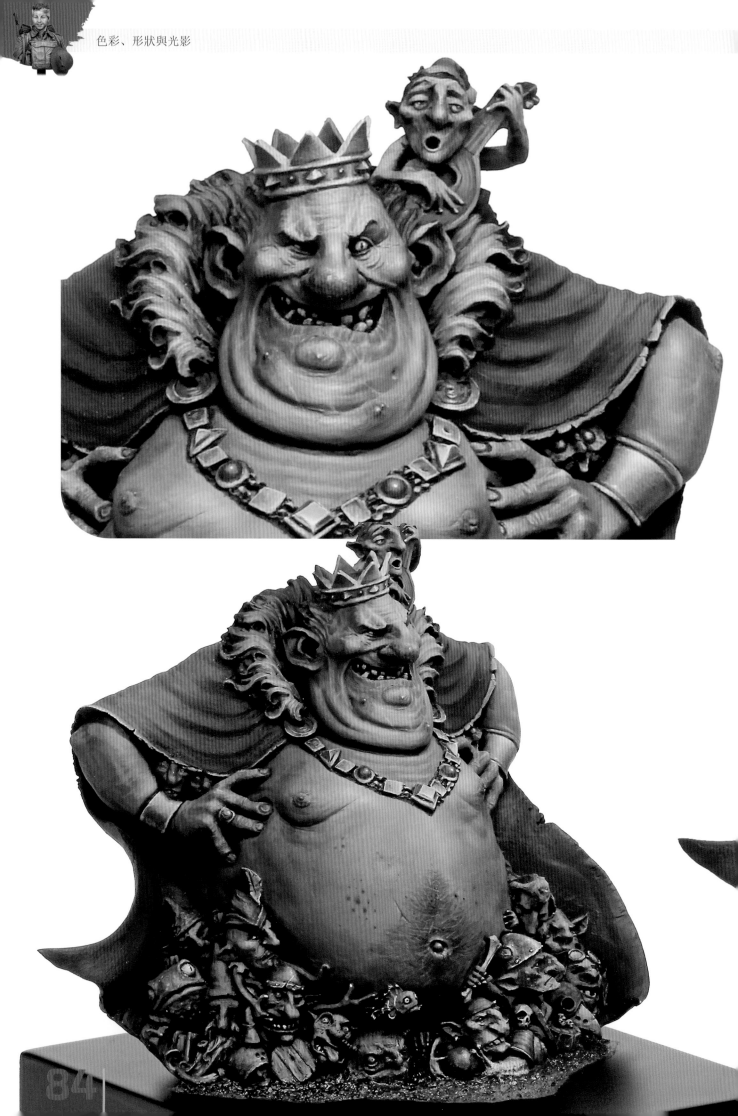

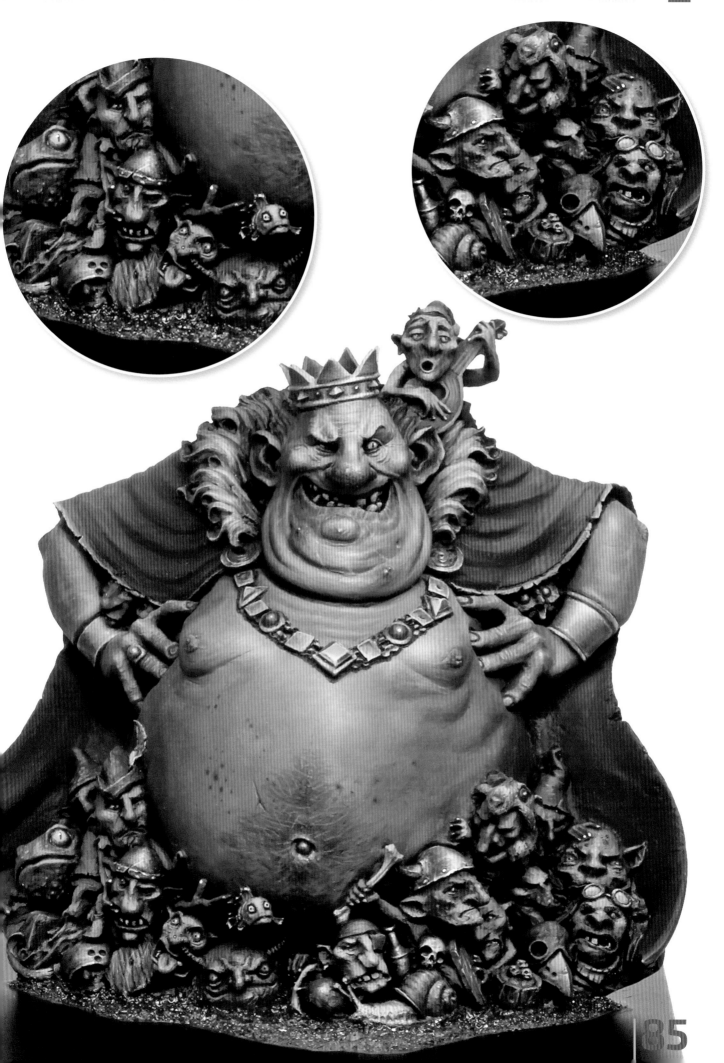

3.-

形狀 （開放式形狀與封閉式形狀）

3.1. 描繪輪廓

3.1./ **描繪輪廓** (Rodrigo H. Chacón所撰)

在本百科中，我們展示了大量技法、構思和概念，希望這已擴充了您的技術資源並增加整體繪畫工序的樂趣，提供能改善人像模型的特別強調，其中我們都同意的是，幾乎在所有的人像模型中最重要的區塊以及主要焦點：臉部，如果您厭倦了人像模型最終看起來像帶著紙箱面具的乏味假人、厭煩在談論您的作品時，聽到另一位模型製作者說：「多難看的臉啊！」，或是您繪製過行經柏林，臉部雙頰帶紅的德國軍隊，您將在此章節中找到訣竅和解決方案，讓您能克服這些常見的困難。

3.1.1 - 描繪輪廓的全新觀點

如我們在前面幾章所見，最重要的微縮模型繪製步驟可被總結為亮部、陰影以及輪廓，我們將在此章節中專門講述後者，透過輪廓描繪，我們談到素寫物體輪廓或特定元素的細線，在人像模型上常常使用深色細線勾勒特徵，將其與微縮模型的其他部位區分開來，傳統上，例如勾勒夾克外形的線條，可用來強調輪廓並區分夾克和其他服裝，如長褲、襯衫、衣領以及其他等等，傳統上，此輪廓是以連續一致的封閉性線條繪製而成，接下來，我們將說明它不應該像這樣做的原因。

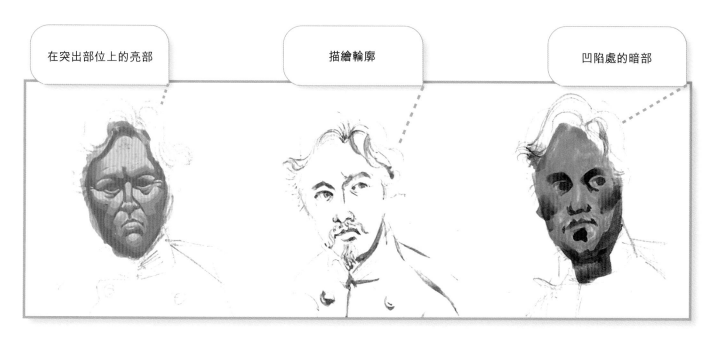

| 在突出部位上的亮部 | 描繪輪廓 | 凹陷處的暗部 |

透過繪製在凸面上的亮部來表現立體感，並在凹面中使用線條和暗部，在亮部與暗部中，運用色彩增加立體感，相較之下，立體感的輪廓是透過線條的運用而取得。

3.1.2 - 封閉且一致的線條 vs.可調整且開放的線條

我們將以關於圖片的問題作為開始，您可能已經在書中或喜愛這種視覺好奇心（visual curiosity）類型的社群網路中看過這張圖片。

問題：**您在一旁的圖例中看到什麼形狀？**

大多數的人會說看到三角形，即使我們提供的是三個缺了一部分的圓形，它們像大家熟知的小精靈（Pac-Man）或圓餅圖，為什麼我們會看到三角形？因為大腦傾向填補或投射不完整的圖形，所以我們具有封閉缺失的視覺資訊之習性，這些帶著缺了三角部分的深色圓形，給予我們在圓形之間有一個三角形的印象，特別是心理學理論和格式塔學派的推斷，儘管手邊沒有接收到該情況的全部相關細節，但我們仍傾向作出結論，不僅在涉及視覺感知的情況下如此，在收到部分線索的不同情況下也是。

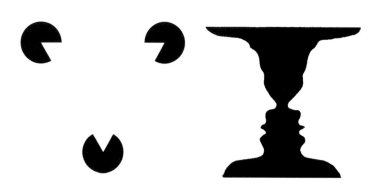

而所有的這些和描繪輪廓有什麼關係呢？和繪製人像模型又有什麼關係呢？

如前所見，大部分的畫師都偏好以連續一致的封閉式線條描繪人像模型的輪廓，也就是指以線條呈現整個外形的輪廓，從起始點開始，持續一整圈不中斷，然後再次回到原點，根據上面剛說明過的感知理論，封閉形狀沒有其必要性，因為無論如何我們的大腦都會這樣做，有一個能測試此現象的有趣練習，讓開放性線條沿著人物的輪廓時隱時現，線條的粗細和深淺也有所不同，

輪廓的痕跡是陰影的線性延伸；因此，它也必須回應選擇光源的方向，

在多數情況下採用的是頂部光處理方式，在此方法中，線條具有不同的色相，在幾乎接收不到光的區塊呈現較深顏色，而在光線充足的空間則呈現較淺顏色，將此概念應用在微縮模型的範例，請見下圖。

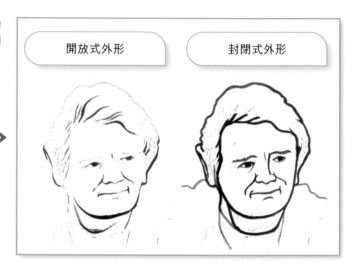

如範例所示，我們的建議是將概念分開，輪廓必須專門用來分離元素，您也可以在單一元素的空間內描繪輪廓，如範例中的臉，或是在一件衣服裡面。

3.1.3 - 有機線條 vs.幾何線條

線條的另一個特徵是，在多數情況下，必須是有機線條，也就是說自然的曲線以及完整的形狀，等同人像模型輪廓的是飛機模型上的入墨線明暗法，在之後的範例中，一般都是幾何線條，因為飛機的特色是筆直連續且永遠等粗的線條。

3.1.4 - 定義表情的單一線條

在微縮模型肖像的架構內，談到表現明顯的情緒或感受時，描繪輪廓的工序就非常重要，依據應用暈線或暗線的位置，抑或是運動的方向，我們將取得特定表情。

上述處理方式的清楚說明，讓我們更容易瞭解封閉式形狀與開放式形狀的2D概念，但別忘了微縮模型是3D形式，如果我們將繪畫研究化為單一視角，人像模型在以軸為中心旋轉時，就會立刻喪失趣味性。

接下來，我們將看到如何將這些全部應用在人像模型的繪製中以及如何善加利用，我們選了一個FeR　Miniatures出品的優秀半身像，稱之為於1941年巴巴羅薩行動的蘇聯紅軍少尉，此人像模型出自Pedro　Fernández之手，是當今最棒的模型雕塑師之一，為了以圖進行說明，我們也使用了出自新葡萄牙品牌RP Models所描繪的Lord Lovat半身像，這是另一個出色的作品，可作為應用於微縮模型世界中的新技法典範。

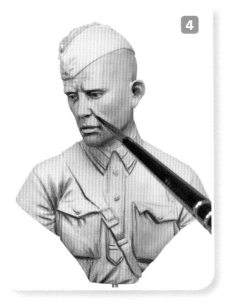
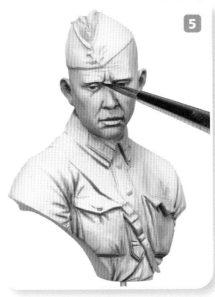

1. 為半身像上底漆並使用柔和的頂部光，這能讓我們看出描繪輪廓的位置。

2. 在表面上輕微上色以覆蓋底漆層，不用繪製亮部或暗部，完成輪廓可以讓我們更容易領會開放式形狀的概念。

3. 出自天才畫師Jaume　Ortiz之手的最終成果；您可以看到由藝術家完成的輪廓實際應用。

4. 使用可調整的線條，輪廓在某些特定地方比較深色，如鼻翼旁邊的部位，其他部位則逐漸變淺，請注意輪廓線在朝向嘴巴的轉變過程中如何變淺變細。

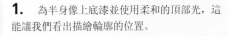
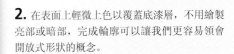

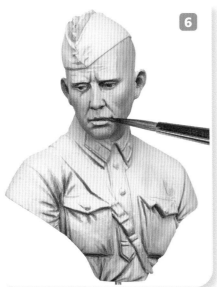
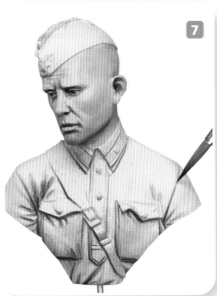

5. 最重要的輪廓之一是塑造眼睛表現力的輪廓，在眉毛下方和鼻子旁邊的線條應該非常深色，但在離開鼻子後應該變淺。

6. 您可在圖中看到非常誇張的輪廓；過度描繪是因為能幫助您瞭解線條和外形的強度和形狀，談到呈現更具表現力的臉部，嘴角是另一個要點。

7. 描繪輪廓也有助於我們表達布料皺褶的張力，最大張力點以較深的顏色表示，沒有應力的區塊則顏色較淺，根據經驗法則，皺褶越深，繪製的顏色越深。

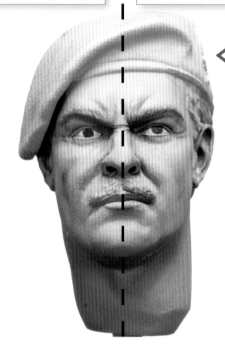

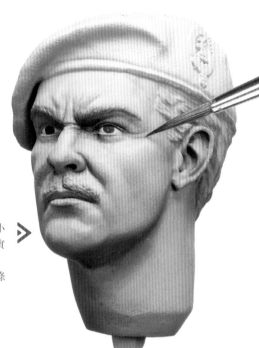

8. 請注意有上輪廓的半臉和未上輪廓的半臉之間的差異，幾乎沒有繪製任何亮部與暗部來展現輪廓，進而定義臉部特徵。

9. 另一個輪廓的重要功能是繪製小皺紋，如常見的魚尾紋特徵，若要實現這點，您必須畫出非常細的線條，再次提醒，塑造和定義形狀的是線條而非色塊。

3.1.5 - 黑色與白色的輪廓

最後，我們將為您展示臉部輪廓描繪工序的小型示範教學步驟，此範例將以黑色與白色呈現之，您會疑惑為什麼不是彩色呢？因為沒有色彩的干擾來分散感官的注意力，我們能以更直接且不受拘束的方式分析輪廓的圖示力量，我們可以看到彷彿變成2D圖畫的微縮模型，以及輪廓如何引領觀看者的目光至最大的趣味點，同時以時隱時現的簡單線條強調表情並增加立體感，我們也會看到兩個基本明度的輪廓，暗部為黑色，亮部為白色。

我們即將在以下看到所有用來描繪輪廓的步驟和技法，當您在繪製人像模型時，這些都能以色彩推算之，您唯一要做的就是將黑色替換為深棕色或藍色，白色替換為正在使用的明度較亮的底色，您只要將黑色和白色輪廓理解為相同顏色的明度即可。

我們選擇作為範例的美麗半身像是由Spiramirabilis所製作，模型雕塑者為amazing Lucas Pina

10. 當人像模型放置於燈光下時，使用淺灰色底漆能讓我們馬上確定需要描繪陰影和輪廓的區塊。

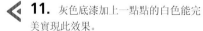

11. 灰色底漆加上一點點的白色能完美實現此效果。

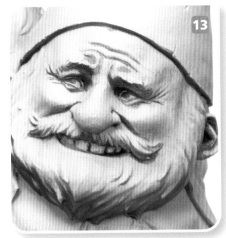

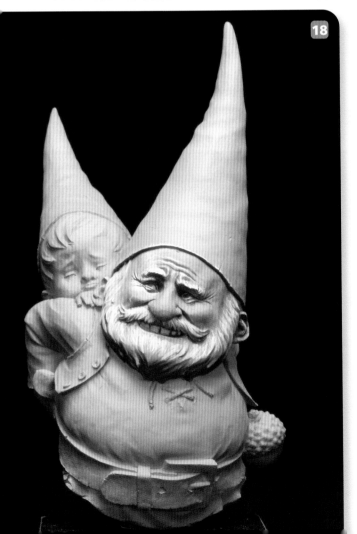

12. 請注意有上輪廓的一半和未上輪廓的一半之間的差異，簡單的線條具有創造更多3D感受的強大力量。

13. 瞭解輪廓不應該全部都均黑非常重要，勾勒前額皺紋的線條要比在眼皮周圍或嘴角的線條還要淺。.

14. 下一步應用的輪廓為白色；此步驟對應的是定義在頭髮、邊緣或磨損邊上最亮部的線條。

15. 若要描繪輪廓，使用筆刷尖端很重要，將筆刷作為馬克比使用，幾乎與微縮模型表面垂直或對角。

16/17. 唯一不使用筆刷尖端的時候是在描繪非常銳利邊緣的輪廓時，在此情況下，將筆刷平放或與表面平行，拖曳穿過凸出特徵，讓邊緣自行抓取筆刷上的顏料。

18. 您可以在此看到，此技法僅使用線條就能創造出3D錯覺的強大能力，透過繪製第一層灰色底色，然後描繪黑色和白色輪廓，我們不僅定義出人物的表情，還為模型的各式形狀增加了深度。

19/20/21. 您可以在此圖中看到以灰階描繪輪廓的效果範例，以及在相同的人像模型以色彩展現時，它如何繼續有效作用，輪廓將帽子與臉部區別開來並定義了眉毛的表現力、眼睛的柔和度以及鬍子的質感，在這樣的人像模型中，臉部表情非常重要，因此描繪輪廓是一個用來取得期望結果的必要技法。

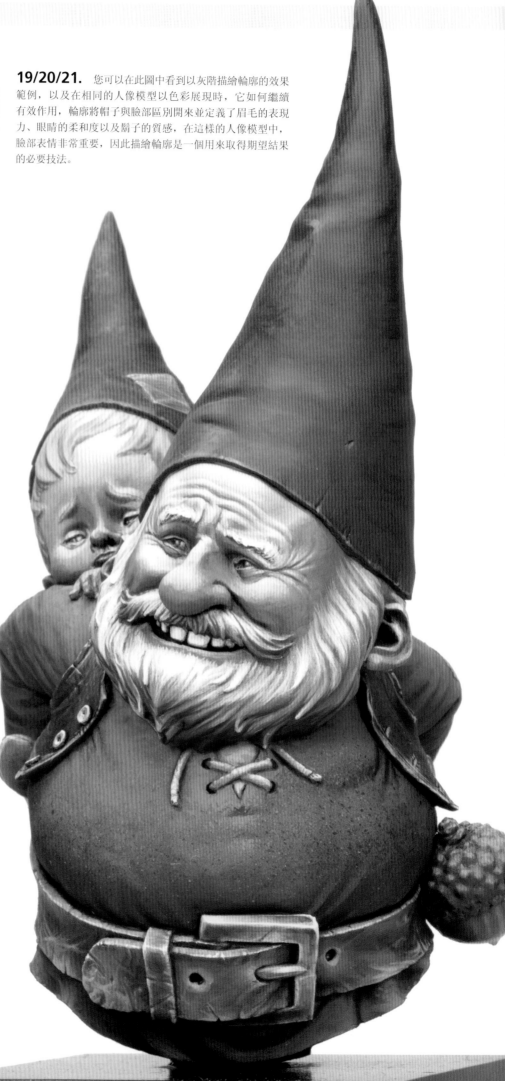

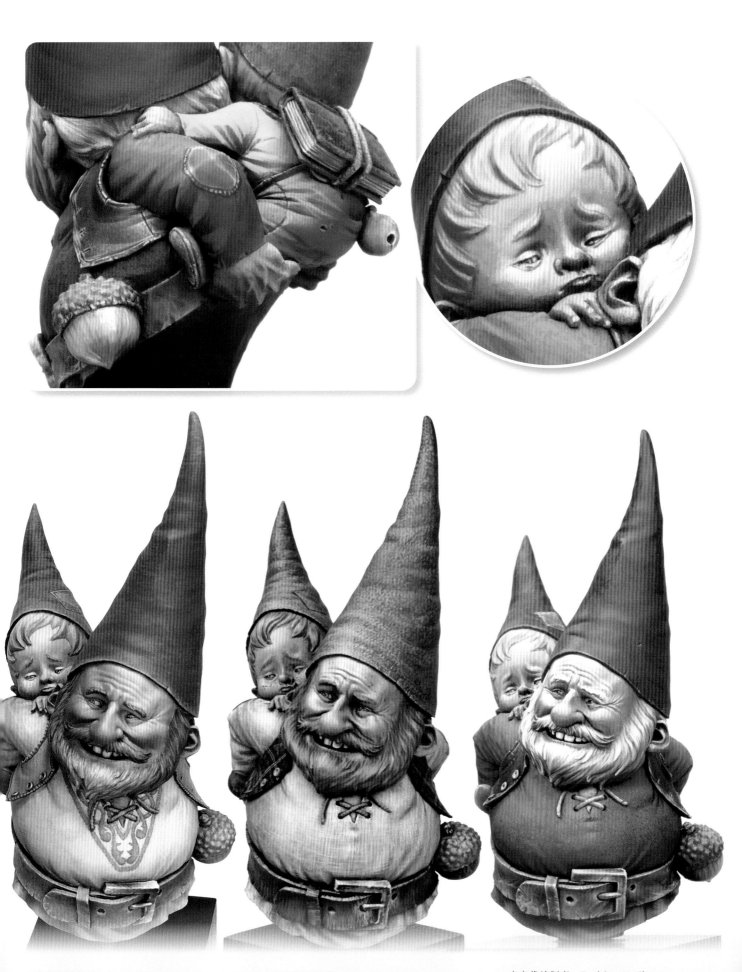

半身像繪製者：Daniel Lopez-Bustos　　　半身像繪製者：Marc Masclans　　　半身像繪製者：Rodrigo H. Chacon

4.-

質感

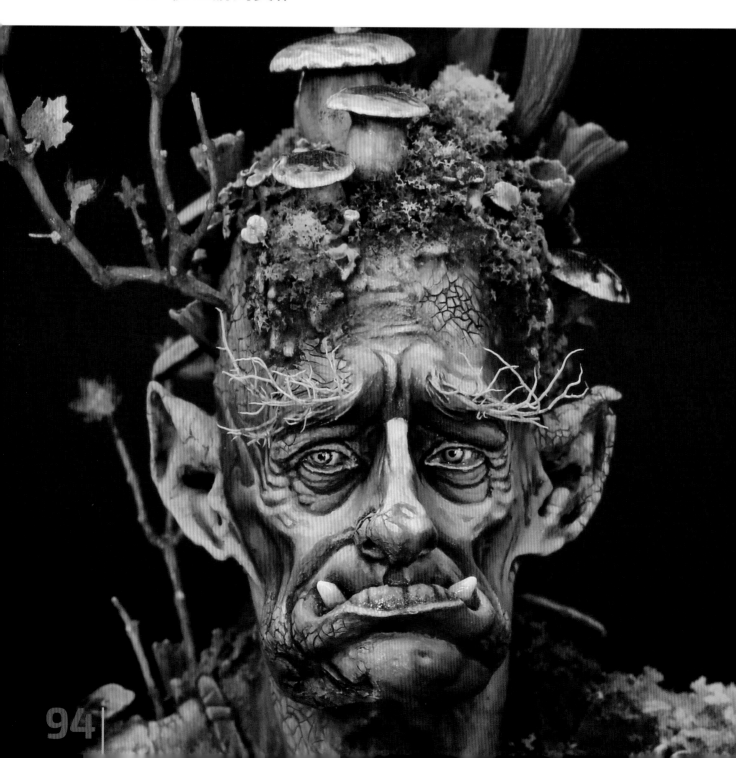

4.1./ 觸覺質感vs.視覺質感 (Rodrigo H. Chacón所撰)

質感的分類有很多可能性，但就我們的目的來說，我們將區分兩種主要類型；即觸覺質感與視覺質感。

應用於微縮模型的視覺語言元素之一，同時在過去幾年來，持續擴展至更大範圍的是質感，我們認為此主題如此重要，因此值得用一整個章節來說明之，它一方面可以提供非常具有寫實感的表面，對歷史性人像模型而言會特別有趣，另一方面，又是一個非常具有表現力的解決辦法，對幻想型的微縮模型來說充滿了象徵意義。

首先，我們將嘗試思考出回答此問題的適當定義：什麼是質感？質感可由3D表面的材質結構定義之，根據表面的性質，我們可以決定某物為粗糙、平滑、絲質、天鵝絨以及其他的表面類型，我們可以透過觸覺和視覺感知不同素材的表面特質，從童年開始，它就根據特性創造出魅力感或厭惡感，絲綢和羽毛通常讓我們感到喜悅，因此與它們有關的感受具有正面含意，另一方面，佈滿銳利邊緣、多刺、粗糙或黏膩的表面則常常與厭惡或反感的感受連繫在一起。

4.2./ 觸覺質感

它是一種能透過眼睛感知的感覺，但也能夠經由碰觸而感受，因為它具有3D特性：也就是說，表面呈現凸出和凹陷的區塊。

> 以碎裂花紋調和劑創造乾燥表面，因此我們能以眼睛感知質感，同時用手指撫過時，也能感受到表面的粗糙度。

> 此半身像繪製得猶如一幅風景畫，充滿了觸覺質感：因極度乾渴、蓬鬆的苔蘚以及纏繞的潮濕地衣而使表面產生龜裂，每一個都具有獨特的質感。

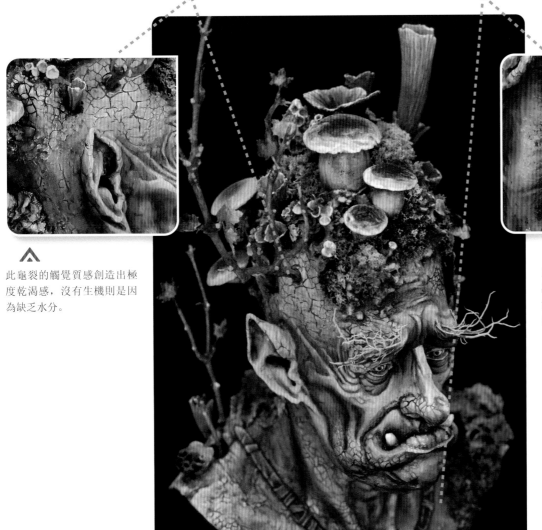

此龜裂的觸覺質感創造出極度乾渴感，沒有生機則是因為缺乏水分。

反之，苔蘚和植被的觸覺質感傳達出生命、潮濕的意象，植物基底讓生命能蓬勃發展。

此觸覺質感範例是俄羅斯畫師Dmitry Fesenchko為人像模型的添加的頭髮和鬍子，我們可以由視覺和觸覺感知到質感。

出自Dmitry Fesenchko的優秀範例中有另一個有趣的觀點，即兩個對比鮮明的質感類型，對應於觸覺質感的鬍子和頭髮與加入純視覺質感模擬磨損皮革的帽子形成對比。

4.3./ 視覺質感

視覺質感是僅透過眼睛感知到的質感，因為它們自身並不具真正的質感，如果以手指撫過，我們就能知道它是完全平滑的表面，在微縮模型中，視覺質感的功能是塑造觸覺質感的錯覺，透過不同的繪畫技法產生錯視（trompe l'oeil）或經由點描法、線影法、點畫法以及其他手法欺騙眼睛。

視覺質感
部分皺紋由樹脂鑄造而成，但其他較小的皺紋則使用亮部與暗部細線以欺騙眼睛的方式繪製而成，創造小小的立體感。

觸覺質感
模型在整個毛毯表面重現粗糙質感。

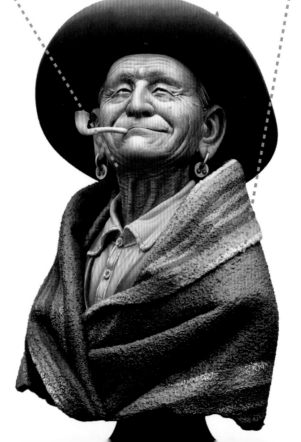

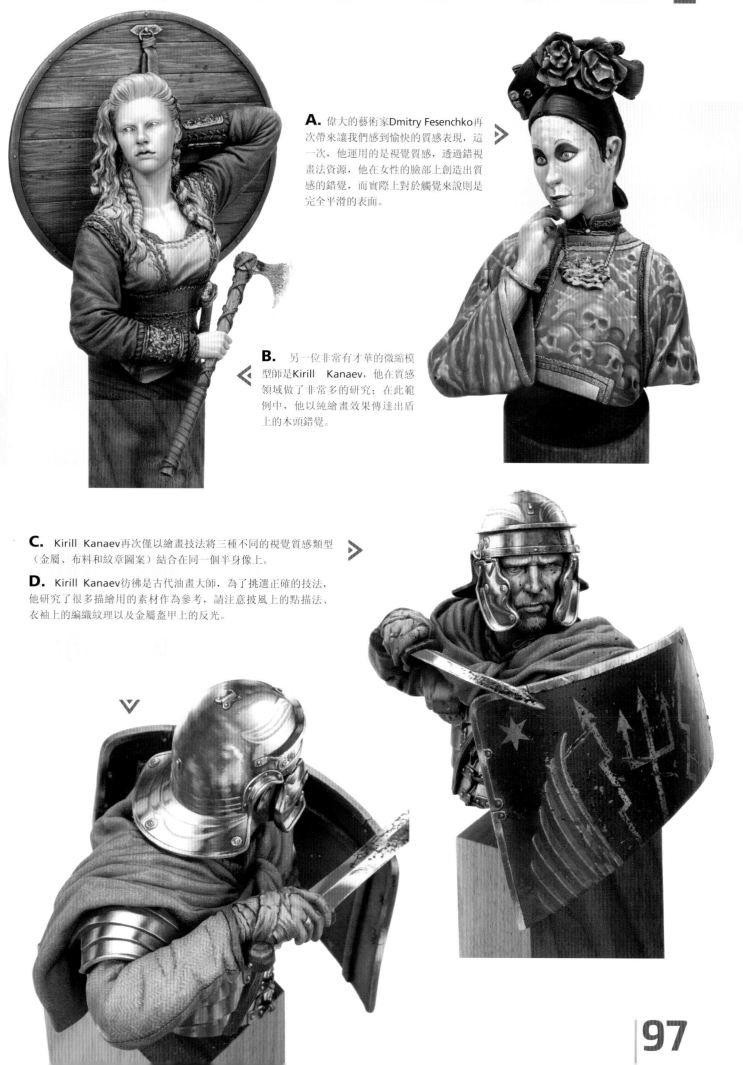

A. 偉大的藝術家Dmitry Fesenchko再次帶來讓我們感到愉快的質感表現，這一次，他運用的是視覺質感，透過錯視畫法資源，他在女性的臉部上創造出質感的錯覺，而實際上對於觸覺來說則是完全平滑的表面。

B. 另一位非常有才華的微縮模型師是Kirill Kanaev，他在質感領域做了非常多的研究；在此範例中，他以純繪畫效果傳達出盾上的木頭錯覺。

C. Kirill Kanaev再次僅以繪畫技法將三種不同的視覺質感類型（金屬、布料和紋章圖案）結合在同一個半身像上。

D. Kirill Kanaev彷彿是古代油畫大師，為了挑選正確的技法，他研究了很多描繪用的素材作為參考，請注意披風上的點描法、衣袖上的編織紋理以及金屬盔甲上的反光。

色彩、形狀與光影

E. Kirill充分瞭解到每一種布料都具有自己的性質，因此，它特有的質感是由特殊編織圖案、色彩反射以及與光的互動所塑造而成，帽子上的隨機點畫法與應用在網狀布料的規律點畫法圖案，或工作服上的線影法質感形成對比。

F. 刺青也可以被涵蓋在視覺質感的類別中，Kirill Kanaev在此小型傑作中達到令人讚嘆的水準。

G. 另一位偉大的質感畫師是多產的微縮模型師Sergio Calvo，在此出色的作品中，他在機器人的表面創造視覺質感，表達刷漆的金屬、鏽蝕的金屬以及磨損的布料和皮革等意象。

H. 結束關於創意和表現力質感的討論前，少不了要提到Luis Gómez Pradal的作品，如果前面範例尋求的是忠實模擬現實，那這位藝術家超越了它，進而探索質感的象徵意義。

98

4.4./ **從理論到實作 (Rodrigo H. Chacón所撰)**

4.4.1 – 以觸覺質感模擬苔蘚的方法

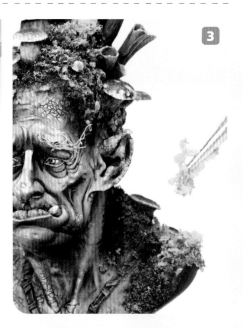

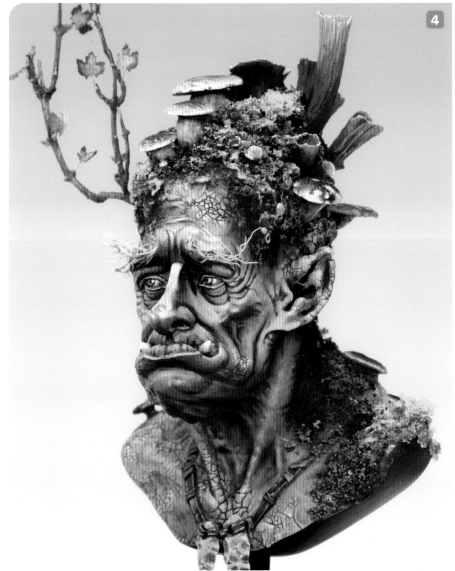

1. 這個出色的半身像已展現出各式各樣表現苔蘚以及不同植被類型的質感，且受惠於不斷增加的苔蘚數量與質量。

2. 使用來自LANDSCAPES IN DETAIL LANDS102組的苔蘚，該產品組提供各種不同大小和顏色的苔蘚。

3. 利用牙籤將濃稠的快乾膠塗抹在擺放苔蘚的表面上，並使用鑷子擺放苔蘚。

4. 重複同樣步驟，擺放取自產品組的兩種或三種不同顏色的苔蘚，彷彿我們正在繪製質感，在增加作為觸覺質感的苔蘚後，比較其差異性。

4.4.2 – 以觸覺質感模擬地衣的方法

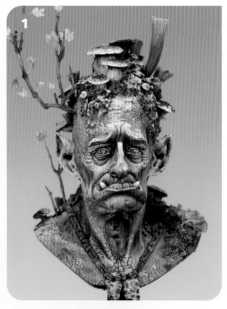

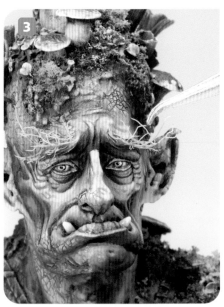

1. 從盒中取出的半身像帶著似乎緊貼於前額的平坦雙眉，而我們想透過增加更多立體感和質感的方式，加強樹人的外觀。

2. 使用Landscapes in Detail系列的Lichen Fine LANDS 203組進行此工作。.

3. 使用鑷子擺放最細的地衣串並黏在眉毛上，在這之前，請輕輕塗上快乾膠。

4. 為眉毛增加視覺質感，加強樹人的意象。

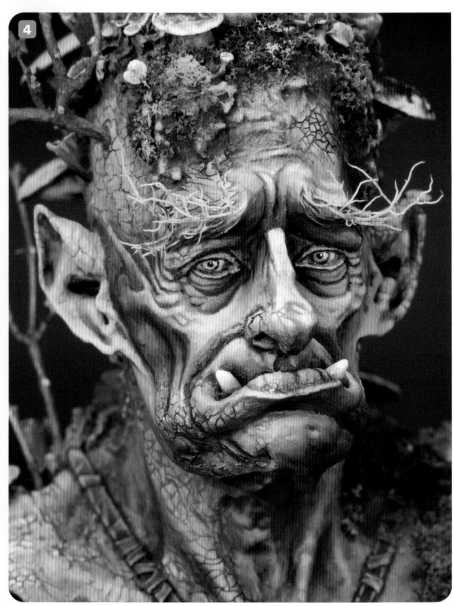

4.4.3 – 以觸覺質感 繪製磨損護盾的方法

一個令人滿意的觸覺質感範例是磨損與撕裂，以及刮傷與碎裂，您可以在木頭、鋼和鐵，或是帶戰損的盾上看到這類的表面，並以純視覺或觸覺質感表現之，下一步，我們將繪製這個90公釐的條頓騎士之盾，針對此作業，我會使用AMMO系列的實用產品，以非常輕鬆的方式創造碎裂效果：Scratches Effects A.MIG-2010。

1. 使用Burnt Brown Red A.MIG-0134 Light Rust A.MIG-0039和Dark Rust A.MIG-0041作為盾的底色

2. 先前的顏色是以濕畫法 wet-on-wet 調和而成，因此盾的下方比上方表面區塊的顏色還要深。

3. 以碎裂效果液Scratches Effects A.MIG-0201覆蓋盾的深色底色，噴筆或筆刷均可使用；在範例中，我們將效果液筆塗在未稀釋層上，同時仔細地徹底推開。

4. 碎裂效果液完全乾燥後，使用灰色層完整覆蓋整面盾。

5. 使用筆刷快速刷上灰色，試著使上方顏色稍微淺於下方顏色。

6. 隨後馬上將盾的表面以水沾濕以加速碎裂效果液的反應，使用舊筆刷刷洗易脫落的顏料，牙籤有助於創造劍擊表面所留下的痕跡。

7. 刀片能讓我們製造更細的刮痕，，紋理的種類越多，越寫實，成就令人愉悅的美學結果，這時候的重點從觸覺質感工序轉移了。

8. 以草繪紋章圖案開始處理視覺質感，使用筆刷和稀釋的壓克力顏料粗略畫出圖案。

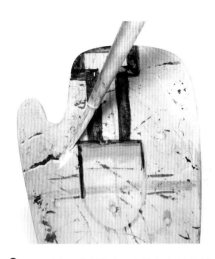

9. 透過繪製沿著劍擊痕下方的白線強調刮痕的立體感。

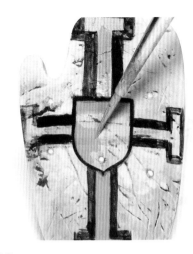

10. 因為破碎痕跡與刮痕也會影響圖案，所以我繼續在紋章的底色上加入破壞痕跡。

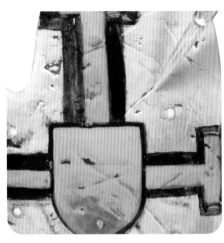

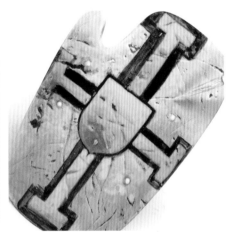

11/12. 持續以白色突顯盾上的痕跡，包含長劍劍擊形成的刮痕以及穿刺和撕裂形成的凹洞。

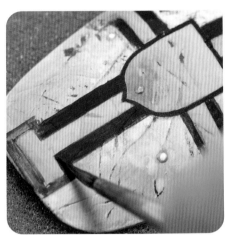

13. 完成草繪十字形後，使用較厚重的顏料填滿圖案。

4.4.4 – 紋章圖案視覺質感

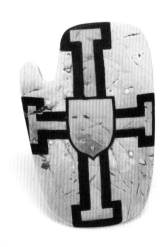

14. 在黃色區塊繪製部分亮部並根據頂部光處理方式，將亮部聚焦在頂部。

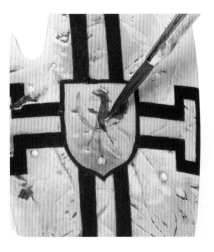

15. 使用極度稀釋的黑色顏料，繼續草繪組成紋章圖案的主要線條。

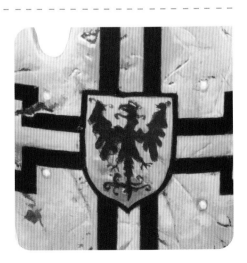

16. 繪製老鷹的大體形狀並朝著小細節方向完善之，使用逐步增厚的顏料以取得適當的遮蓋性。

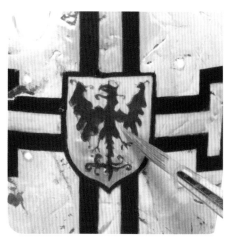

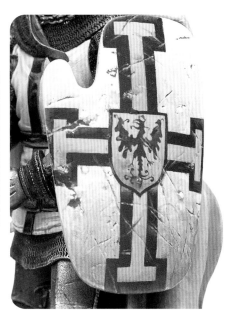

17. 在前幾個步驟中，老鷹的輪廓以黑色進行繪製，接下來，使用背景的黃色描繪老鷹的外形，微調細節和圖案的對稱性

18. 然後，加強紋章上的刮痕，請注意，此訣竅在於以淺色線條突顯痕跡邊緣並覆蓋深色線條以定義劍擊痕跡。

4.4.5 - 以視覺質感繪製破碎痕跡 Rubén Martínez Arribas所撰

僅使用視幻繪製效果也能創造破碎效果，為了進行示範，我以示意交戰的痕跡繪製東亞船隻的桅杆。

因為我猜想是一組典型的獸人船員，船可能沒有獲得太多的日常維護，所以它應該呈現很多歷經無數戰役的損傷痕跡，我會以傳統簡單的方式表現桅杆上的掉漆效果，跟隨此示範教學，您將能夠在各種素材上重現此類型的效果。

1. 以亮紅色底色繪製亮部區塊，暗部區塊則選擇深紫羅蘭色調，包含與光源方向相反的桅杆區塊。

2. 使用分叉的老舊筆刷尖端，以非常深的淡紅棕色點畫在亮部與暗部上，此步驟表現出隨意效果與更寫實的外觀。

3. 接下來，以相似的點畫方式覆蓋前面的步驟，在深色區塊內塗上淺赭色

4. 在前面的混合色中加入白色以繪上另一層，針對此步驟，在細小刮痕和破損上加入細膩的筆觸也是個不錯的想法；雖然我這次建議使用尖端非常銳利的筆刷，不斷嘗試創造隨機效果，為了維持自然外觀，請勿太過忘我。

4.4.6 - 以點畫技法繪製布料質感

在粗糙布料中最常見的質感之一，或者遠看感覺像點狀，此類型的質感可表現於大型（75公釐和更大的尺寸）人像模型上，展現驚人的寫實效果，我們選擇使用在1066年黑斯廷斯之戰（7 Battle of Hastings）中的諾曼弓箭手來逐步說明，如何以點畫法表現布料的視覺質感。

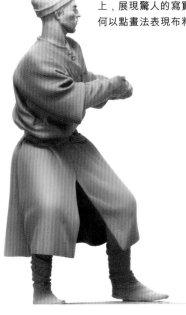

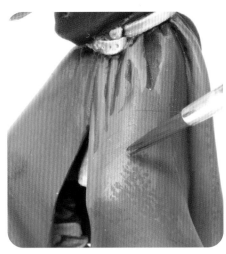

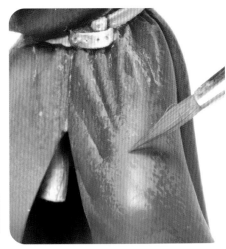

1. 使用噴筆噴塗底色，以深綠色預製布料皺褶和摺痕的陰影

2. 接下來，使用刷毛分叉的老舊筆刷，在正確的位置上輕繪中間陰影色調。

3. 以狀態良好且帶有細小尖端的筆刷替換老舊筆刷，在亮部區塊增加淺綠色的小點。

◄ 4. 以不同明度的點畫質感貫穿整件長袍，點畫質感時，盡可能在每一處都維持相同大小的小點很重要。

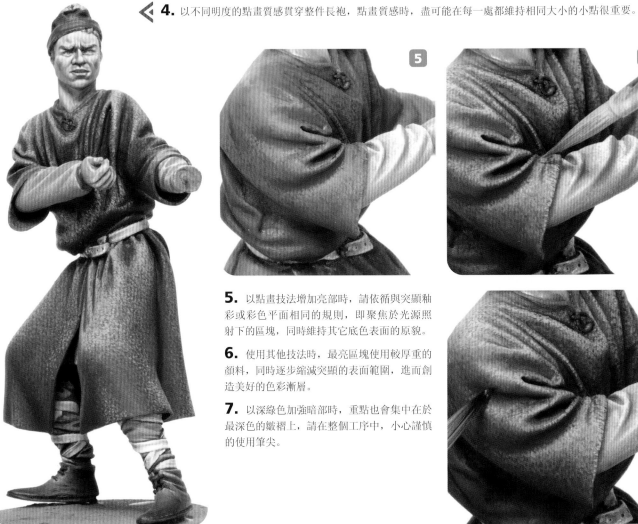

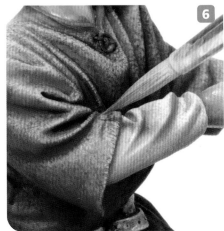

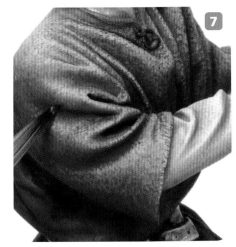

5. 以點畫技法增加亮部時，請依循與突顯釉彩或彩色平面相同的規則，即聚焦於光源照射下的區塊，同時維持其它底色表面的原貌。

6. 使用其他技法時，最亮區塊使用較厚重的顏料，同時逐步縮減突顯的表面範圍，進而創造美好的色彩漸層。

7. 以深綠色加強暗部時，重點也會集中在於最深色的皺褶上，請在整個工序中，小心謹慎的使用筆尖。

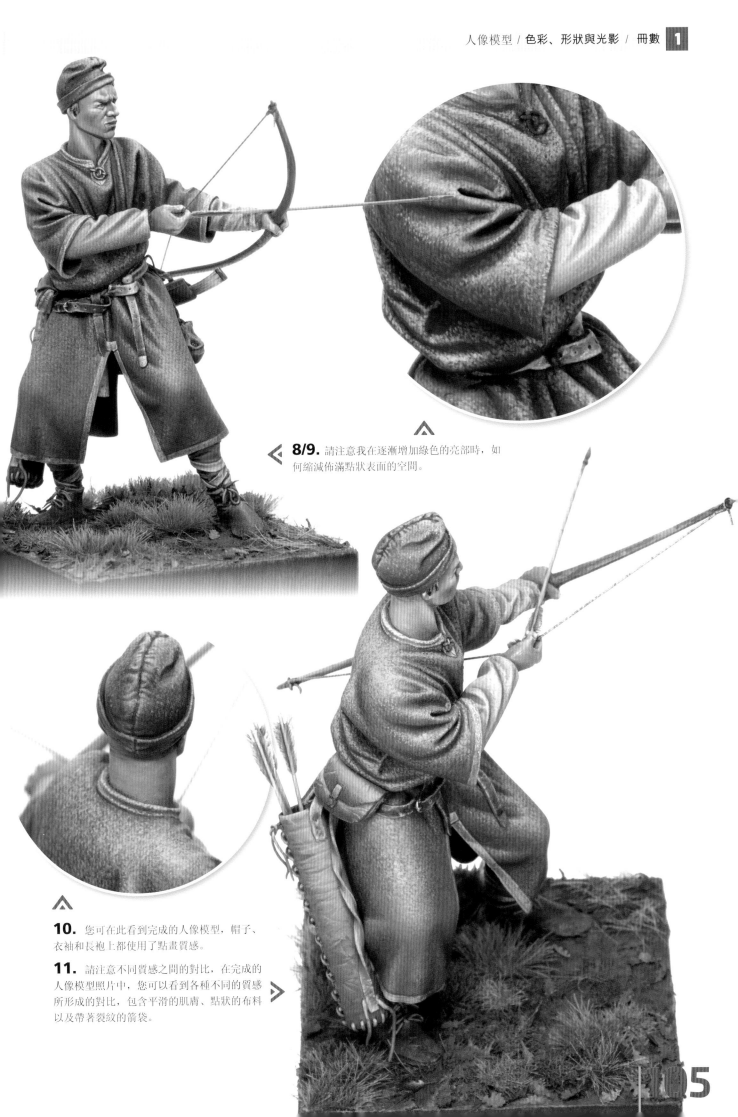

8/9. 請注意我在逐漸增加綠色的亮部時，如何縮減佈滿點狀表面的空間。

10. 您可在此看到完成的人像模型，帽子、衣袖和長袍上都使用了點畫質感。

11. 請注意不同質感之間的對比，在完成的人像模型照片中，您可以看到各種不同的質感所形成的對比，包含平滑的肌膚、點狀的布料以及帶著裂紋的箭袋。

4.4.7 - 以線影技法繪製皮革

全新或保存良好的皮革通常具有平滑的緞面外觀，但隨著時間的推移與使用，外觀質量會從磨損中逐漸下降，漸漸出現裂痕，在表面上露出淺色霧面的裂縫，若要進行複製，以視覺質感模仿此外觀非常實用，如線影法和隨機的點畫法，它們是實現此效果的最有效技法。

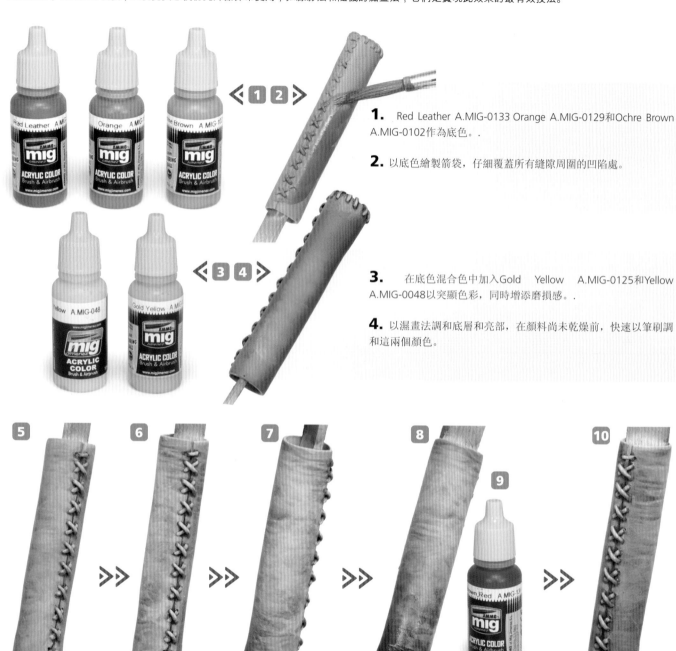

1. Red Leather A.MIG-0133 Orange A.MIG-0129和Ochre Brown A.MIG-0102作為底色。.

2. 以底色繪製箭袋，仔細覆蓋所有縫隙周圍的凹陷處。

3. 在底色混合色中加入Gold Yellow A.MIG-0125和Yellow A.MIG-0048以突顯色彩，同時增添磨損感。.

4. 以濕畫法調和底層和亮部，在顏料尚未乾燥前，快速以筆刷調和這兩個顏色。

5. 接下來，在前面的混合色中加入Yellow A.MIG-0048和Warm Skin Tone A.MIG-0117，塑造磨損效果與裂痕，這個淺赭色混合色不是用來增添光照效果，而是為了表現褪色和磨損質感，使用水平和對角筆法結合隨機小點建構出色的磨損質感。

6. 加入更多的Yellow A.MIG-0048和Light Skin Tone A.MIG-0115以進一步強調線影圖案，為實現裂痕效果，必須創造出高對比度

7. 不用擔心線條的形狀，請以自在流暢的筆法快速刷過表面。

8/9. 以Bunt Brown Red A.MIG-0134加上一滴Transparator來繪製暗部，在箭袋底部繪製更大量的陰影效果。

10. 繼續以極度稀釋的暗部顏色強調裂痕並描繪縫隙輪廓。

11. 我也使用同樣的深棕色調繪製細線，以最輕的
筆法模仿裂痕。

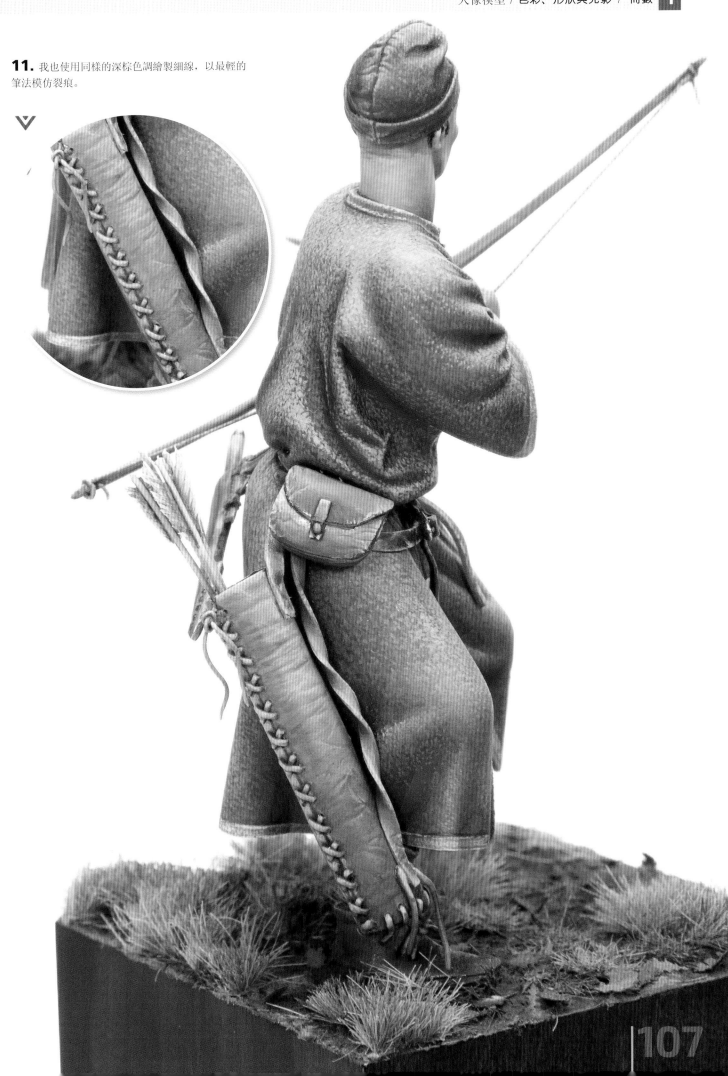

Krzysztof Kobalczyk

Roman Gruba

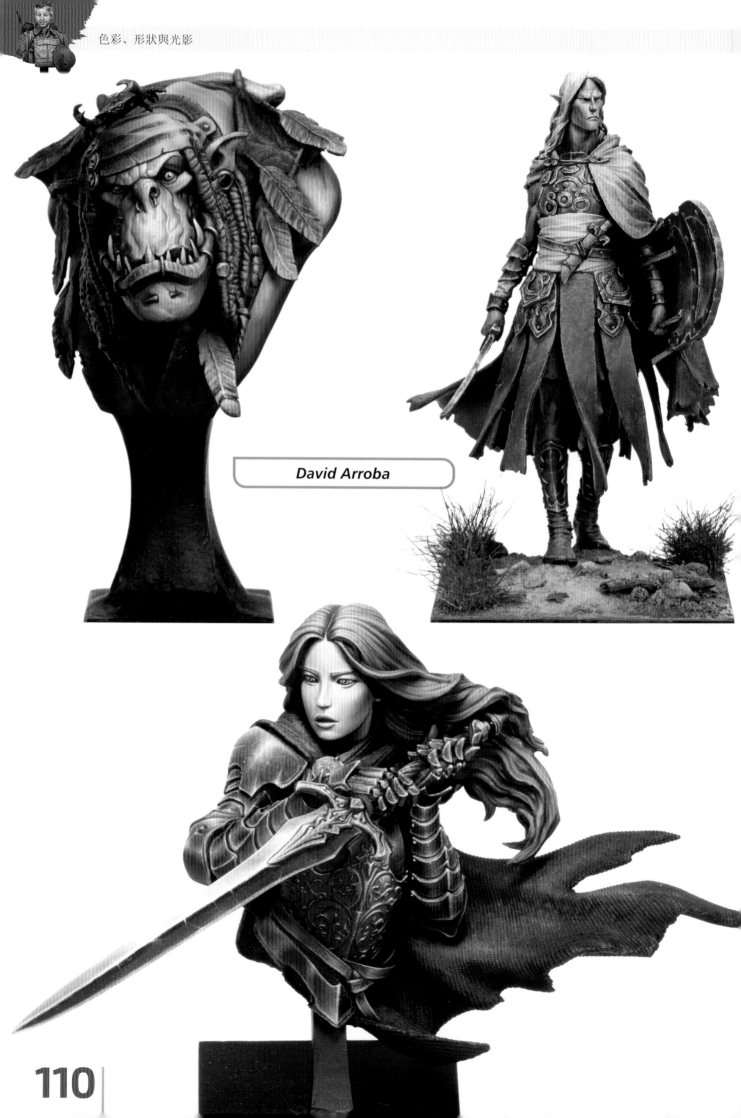

David Arroba

Dmitry Fesechko

"I do implore thy pity, Thou whom alone I love,
Deep in this mournful vale wherein my heart is fallen.
It is a world completely sad, where the low sullen
Skies seem about to rain pure horror from above."
- *Charles Baudelaire*

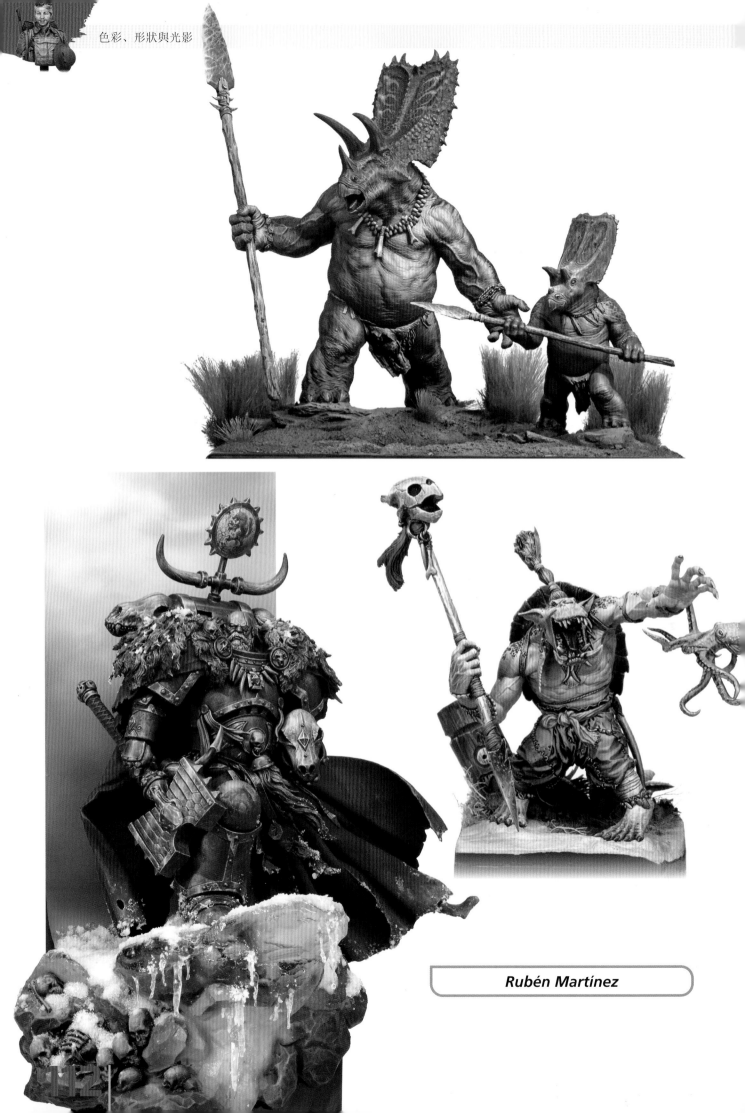

Rubén Martínez